C 嬉‧生活
hic 140

第一次！親子健行好好玩

新手家庭也能輕鬆入門，
登山知識╳行前準備╳路線指南

余業文（晨爸） 著

高寶書版集團

目錄 Contents

Part 4

突發狀況指南

Part 5

出發去！

Part 6

糧食補給站

附錄

Contents

帶孩子出去登山健行吧！

「晨爸，可以請你為我們經營健行筆記的親子社團嗎？」2016年11月底的一個早晨，在我往公司的路上接到了健行筆記的總監王迦嵐（老王）打來的電話。從這一天開始，推廣「帶孩子爬山」已經成為我們家使命了。

晨晨，我們的女兒，今年六歲。今年，我們一家人走了一趟尼泊爾藍塘國家公園，在異國的雪地健行；也登上嚮往多年的南湖大山，親臨那夢幻又壯闊的圈谷。這一路走來對我們來說不容易，更是不可思議，但對我們一家人來說，卻是無可取代的幸福旅程。

我曾經是一個不愛冒險的人。「走出舒適圈，挑戰自己，朝夢想

邁進」這樣激勵人心的宣言，對於我來說不過是商業雜誌封面的廣告詞，它確實有些吸引力，但我總有一萬個藉口踩下「勇於冒險」的煞車。夫妻穩定的兩人世界，絲毫沒有一點想要改變的動力。而我的女兒晨晨的出生，對我們來說正是一場冒險的開始。因為孩子讓原本穩定平穩的生活發生了重大的變化：不再擁有完美的睡眠品質，哭聲鬧鈴總是在甜夢正甜時響起；出門不再是說走就走，總有大包的行囊需要準備；更難以有自己獨處的時間。漸漸的，我會用工作、電視劇或手機等，與孩子保持距離，是為了是想擁有自己的空間，但這不是我們當初所期望的親子互動呀！

也是因為愛，所以我們開始思索：我們可以給孩子什麼樣的童年？該如何培養孩子的堅毅性格？是否能在自己的人生路上充滿冒險精神？我不是親子教養專家，但我深信對孩子來說，最真誠的愛是陪伴。有什麼地方讓我們不被 Line 干擾？是山裡。是哪裡使我們不得不放下工作？在山裡。於是我帶著孩子一起爬山，從短短幾個小時到幾天的時間，我能把心思全部放在孩子身上，一起走路、聊天及玩樂。

「爬山」是我們全家一同探索未來的開始。帶著九個月大的晨晨到登山用品店購入嶄新的嬰兒登山背架，「晨晨登山隊」正式成軍，開啟了我們家的探險旅程。 若你以為我是擁有多年的登山經驗，才有自信帶著孩子爬山，那可真的誤會大了，因為我們全家人擁有完全

相同的登山經驗，從完全不懂開始。

六年期間，我們開著銀色小轎車，闖盪在台灣南北山區的公路及產業道路，我們在無數的郊山步道揮汗健行，一家人鑽探神祕的中級山域，也擁抱台灣獨有的高山美景。

在爬山的過程中，晨晨總是在磨練我們的忍耐極限，而我們也同樣挑戰著晨晨的心智體力，在互相「折磨」中一起扶持成長。隨著一次一次的出征，她從拖拉慢行的小傢伙，漸漸成為登山隊的核心，晨晨不再只是我們的孩子，也是朋友。一家三口，從對登山健行的完全未知，至今日能盡情享受山野，來自於陪伴孩子的一步一腳印。

為了讓孩子在山上有同儕得以相伴，我們試著邀請身邊的親友，但父母及長輩們總是有無數的擔心：小孩還那麼小不會走、要怎麼帶孩子上山、東西那麼多要怎麼準備、山上會不會很危險……回想當初帶著孩子走進山林，我在親子健行資訊有限的情況下摸索，從失敗挫折中換取的無數經驗，為了讓有心帶著孩子在山中一同成長的父母少走冤枉路，才寫就這本書。

這一本書是開啟你與孩子共同享受台灣山林美好的一扇門。一樣從新手開始的我們家，將會引導你們如何帶孩子上山：事前如何準備、遇到困難怎麼解決、如何帶給孩子愉快的戶外體驗……。希望我們能從逛街及遊樂園以外，有另一種陪伴孩子的方式，相信我，帶著孩子

上山將會讓一家人更為緊密，也更加勇敢。

　　我永遠忘不了，在一個大霧瀰漫的黃昏時分，眼前是深不見底的圈谷，走了一整天的我們，耳邊只聽見腳下石塊碎裂的聲音及一家人的呼吸聲，此時一家人擁有著彼此的感覺是如此真實。當白色山牆及紅色屋頂突然出現在我們面前，走進山屋的同時，山友們對著晨晨大聲歡呼及鼓掌，我們終於走到了夢想中的南湖山莊。此時的晨晨五歲。我相信這會成為晨晨難忘的回憶之外，更能讓她學習到自我堅持、團隊合作、養成她獨立性格的基石。我們能，相信你們家也做得到。

Part 1

出發前，
父母應該知道的事

看這裡！

- 1 -

帶孩子爬山
平安才是幸福的源頭

　　四年多前的一晚，我們住在谷關的溫泉飯店裡，剛泡完溫泉的晨晨，正舒服的在床上翻滾。晨媽的眼鏡上映著床前電視螢幕的藍色光影，而此時國家地理頻道正播放著 1996 年聖母峰的重大山難事件。

　　1996 年 5 月 10 日，是適合登頂聖母峰的晴朗天氣。這一天有四支隊伍要同時從尼泊爾東南路線攀登。但卻因為人數過多，而堵塞於最後攻頂之關卡希拉蕊台階，沒人願意在最後撤退時限——下午兩點下撤，原因在於：大老遠來到這兒的各路高手，耗費大量的時間及精力到此，加上爬一趟聖母峰所費不貲，使得錯過下撤時限的各隊成員不得已在八千公尺的死亡地帶待上一夜。這一夜，殞落了十四名攀登好手。

好驚悚的一段真實故事，卻提醒著我們，除了自然因素所造成的山難事件外，大多可經充分準備及正確判斷下避免。相信大部分的父母都認同帶孩子參與戶外的好處，但如果沒有把安全這件事深植在心坎裡，那我們牽著孩子走在山徑上將猶如行在鋼索上。

　　隔天一早，我們要攀登的是谷關七雄之首：八仙山，海拔 2366 公尺，是台灣中部知名的中級山。最多登山客選擇的路線，是從八仙山國家森林遊樂區內的登山口起登，一日來回高度落差 1376 公尺，已是不容易。但我懷著雄心壯志，想從松鶴部落沿台電保修路單攻，是高度的落差達到 1700 公尺的硬漢路線。

　　這一天，我們依計畫從松鶴登山口往八仙山山頂攀爬，陡上的之字型山徑，讓背著晨晨的我不停的大口喘氣，路線很冷門，全程只遇到到四位山友。好不容易上到寬稜，卻發現路跡難以判斷，沿路找尋路徑的過程才知道自以為的準備完善，不過是跟隨著布條前進。接上八仙山登山步道後，在 5K 的木椿旁，評估自己的氣力已將耗盡，此時大約下午兩點。昨晚印在眼簾的電視畫面，聖母峰山難事件始末，此時浮現在腦海中，繚繞著。抬頭望著陰鬱的天空，午後的雷雨大戲似乎即將展開。「下山吧！」喘息中，萬般無奈的下了撤退的決定。

　　再次經過寬稜，雨水開始如瀑布般狂瀉，抖著雙腿行走在陡滑山徑上，此時才發現自己不太會使用登山杖。在嬰兒背架上的晨晨，從一開始對我步履不穩而表達不滿，到最後緊張到說不出話，見證父親

在當初下決定走這一路線的不成熟。終於在天黑以前，一家人狼狽的回到車上，感謝大自然手下留情，也慶幸我們沒有為了攻頂而漠視安全。

　　經過此次的經驗，我們不再輕忽每個行程及變數。行前大量參考他人的旅程資訊，為通過地形事前充分準備，並預留更多的時間。為了平安，所以我們不越級打怪，不追逐山頭數量，撤退永遠是最重要的選項。

　　以下列出帶孩子登山前，爸爸媽媽一定謹記在心的三個重要觀念。請記得，唯有平安才能為一家人帶來幸福的旅程，請一定要做好準備再出發。

一家人快樂上山、平安回家，是最大的幸福。

親子健行與成人登山大不同

大部分的人會以為親子健行就是成人登山再多加了孩子，哪有什麼大不同？這兩件事情的目標不同，大部分的成人登山是為了登頂或完成某個行程，但親子健行更在意的是「過程」，我們要做的是，陪著孩子在森林裡找到樂趣，培養孩子的環境觀念，或激發孩子的潛能等。請不要把登頂當作一家人走出戶外的唯一目標，如果我們因此而錯過許多親子互動機會，不是很可惜嗎？

因目標不同，所以我們大部分的時候「不趕路」。請注意孩子的腳程和成人差很多，3～5歲孩童的花費的時間是成人的1.5～2倍，6～10歲約為成人的1.2～1.5倍，做好時間管理且規劃完整的登山計畫書，為每個成員準備好頭燈，隨時要有摸黑的打算，或尋找合適的地點迫降紮營。

充分了解自己要走的路線

清楚路線上的詳細情況，行走里程、上升海拔、水源位置、岔路標誌、困難地形及氣候變化等，多多參考網路上其他人的行程紀錄，客觀評估這路線是否適合自己家？是否有其他撤退路線？

不要越級打怪，從簡單的行程開啟一家人的旅程，每個行程對於孩子及自己來說都是訓練的過程，從郊山、中級山再享受高山之美；從泥土山徑、樹根路線再嘗試攀登地形。

親子健行從來不是競賽活動，山裡沒有誰比誰厲害，平安下山就是完美的旅程。收集百岳登頂數量或刻意挑戰難度及險度，不見得能讓全家人享受過程，行走在簡單步道也能建立很美好的親子關係。

每個孩子都在健行這條路上有自己的步調，在參考其他孩子的完成紀錄時，也必須評估他過往的健行經驗，年齡不能當做孩子是否能參與行程的唯一判斷標準。

隨時精進自己的專業技能

與成人登山相同的是，自己是否隨時精進在山中生存技能。我們是否有能力在山上使用圖針或 GPS 定位？面對危險地形，我有沒有為孩子及其他家人進行確保的能力？（攀登繩結是否熟悉？確保裝備是否合宜？）登高山的時候，父母有沒有預想過高山症的預防及處置？是否要去紅十字會接受 8 小時的基本救命術（BLS）訓練？平時是否有帶著全家人進行體能訓練？週末一家人是否有到郊山練習來為難度較高的行程做準備？千萬不要過度依賴嚮導或其他人，而是要將全家人的安全掌握在自己手上。

- 2 -
5 個帶孩子上山的理由

　　「晨晨這麼小，怎麼能這麼厲害，爬過這麼多的高山百岳？！」
這幾年，在親朋好友的聚會場合，總會聽到這樣的讚美。而當我們進
一步邀請他們帶孩子一起上山的時候，通常都會在第一時間被拒絕。
他們會說：「我家小孩一定會耍賴，趴在地上不走。」「晨晨是經過
特訓的，我們家的一定沒辦法。」「我們家小孩有潔癖，不喜歡在山
上搞得髒兮兮。」父母們都能馬上為孩子找到無數無法上山的理由，
好像晨晨只是個特例，自己的孩子絕對做不到。

　　而其實我們原本也是戶外活動的門外漢；晨晨則是從 9 個月小嬰
兒到可以多日健行的小冒險家。所以我相信，每一個孩子都能上山，
而父母才是孩子無法走出戶外的原因。這句話並不是譴責，而是惋惜

於現代父母們對於親子健行的誤解，因而錯失孩子發展學習的良機。

　　帶孩子走到戶外，並不是一件新鮮事，前一代或更早以前，因物質缺乏，加上能輕易接近山林野地，因此有更多機會在山林中玩樂。而近代父母，常為了保護孩子，使他們大多都處在安全和乾淨的環境中成長，卻也失去了探索及冒險的機會，實在可惜。

　　我知道爬山是一件累人的事，何況還帶著孩子一起。但是經過這幾年帶著孩子在山林間探索的經驗，證實了帶孩子爬山的好處遠遠多過於父母們的擔憂。以下 5 個帶孩子上山的理由，是我們當初帶孩子爬山的初衷，期望可以成為你們家的戶外之旅動機！

身處於大自然中的孩子更健康

　　引述自《失去山林的孩子》：兒童從非組織性的遊戲中所獲得的體能活動及情緒性感受，要比組織性運動來得更多元化。無組織架構，充滿想像力和探索性的遊戲，愈來愈被視為兒童全人發展不可或缺的關鍵要素……大自然有緩解壓力的功效，樹木、岩石及高低不平的自然表面，展現較佳的運動適能，尤其在平衡感及敏捷度。

　　「泥土髒，不要摸！」是不是偶爾會聽到父母用這樣的方式來喝止孩子東摸西碰？其實充滿馨香氣味的廁所或百貨公司不會比我們想像中的衛生喔！大自然比我們想像中的乾淨多了，植物週遭有大量存在大自然中的細菌，還有許多的微生物處於土壤中，走在森林中，不

斷吸入有別於都市的清新空氣，能訓練孩子自身的免疫系統。

近年常會聽到「感覺統合」課程，目的是解決孩童前庭覺、本體覺、觸覺、視覺、聽覺等統合失調問題。除了先天的遺傳缺陷外，另外的原因就是父母過度保護，不敢讓孩子盡情的爬行或跌倒及碰觸，而錯失了重要階段的發展機會。而帶孩子走進山林，在一定的安全範圍內放手讓孩子去嘗試，爬樹、鑽洞、聞聞泥土的香氣、觸摸樹皮及地衣等，都能讓孩子自然而然的擁有優異的統合能力喔！

森林為孩子建立堅強的免疫系統及在山野中訓練統合能力，他們的健康體魄是來自於勇敢嘗試，不需要小心翼翼提防。

培養勇敢、獨立的性格

台灣四面環海，島嶼雖小，山地卻佔總面積的 70%，帶著孩子去探索台灣的廣大山林是多麼棒的一件事呀！

孩子充滿想像力及創造力，父母應該要開放、鼓勵及引導他們勇敢探索自己；如將孩子安置於「安全」的溫室中，只為在教育體制中提升分數及名次，而減少戶外及課後活動，實是剝奪他們的創造力。

人生本是場冒險的旅程，孩子與父母一起出門探險，能學到的將會超過父母的想像；學習如何與家人訂定目標及計畫、學習為團隊的目標做好出發前的一切準備、學習如何冷靜分析當下困境並思考如何尋找解決問題方式。如何克服自己在體能及心理的極限還能專注在當

下、學習在面對登頂的誘惑下撤退……往山頂的路絕對不是一帆風順的，人生也是。每次的挫折、跌倒、軟弱，對於孩子來說都是很棒的反面教育機會，藉著戶外活動的學習能為孩子帶來強大的勇氣，獨立自主且凡事為自己負責，勇敢的在雜亂芒草中砍出屬於自己的人生山徑。

野外是完美的教科書

記得我們以前讀書的時候，有惱人的自然科學或地球科學，那時常不知是為何而讀，算是為考試而努力吧！頁岩、斷層、地衣、咬人貓、玉山圓柏、竹節蟲、黑鳳蝶、虎頭蜂、青蛇、藍腹鷴、黃猴貂、山羌、水鹿等，說不完的科學及物種，我們都有機會在台灣森林裡相遇，是否比課本平面圖鑑更有意思呢？

當我們在野外發現某一有興趣的生物時，拍張照片，回到家就能從網路上或書本中了解其習性。在每次行程中都能有新知識的累積。另外，也能學習讀懂地圖且辨認方位、如何野外煮食、在完全無光害的環境下認識星空、從古道的遺跡了解歷史及文化變遷、認識台灣森林中高度及林相變化……。說不完的知識，等著我們和孩子去探索及研究，光憑這些，帶著孩子一起去健行絕對是值得父母們投資的事情。

環境教育從家裡開始

在台灣，走一個步道就能發現，人類對於環境的傷害是難以抹滅的。在大量人造林的森林土地中，原是高大的台灣紅檜及其他原生的樹種，就算我們不討論這些歷史共業，也偶爾會在山中發現山老鼠濫墾盜伐的殘局。或著在看著對面山坡地，取代森林的是高經濟價值的果園、菜園，還有許多淺根的檳榔樹；在果園或菜園的下方，被丟棄在溪邊的是用剩半包的肥料或成堆的水果塑膠袋隨著溪水流竄，帶著孩子沿路淨山，可以撿到果皮、保特瓶、糖果袋，還有很多便溺後留下的衛生紙讓人不敢直視也不敢撿……我們的道德教育成果在山上都一一可見。

目前台灣的教育過程中，普遍是為升學而教，從未聽說環境教育比數學、英文還重要。但我們所居住的這個家園中，人民會因空氣汙染而上街頭抗議，從媒體中看見各縣市的垃圾大戰，水庫的嚴重淤積導致用水量不足，而這一切都是環境教育的不成熟所造成的結果。

當父母帶著孩子上山，從親眼所見來與孩子討論無痕山林的實踐方式，在爬山中提醒孩子，我們所用的一切皆來自於大自然，例如：紙張是砍樹而來，要節約使用。過度砍伐、淺根作物所造成的水土流失，進而造成水庫淤積及土地崩塌。好空氣絕對是從植物光合作用而來，而不是空氣清淨機。我深信若每位父母都能著手環境教育，才能使環境永續發展不會淪為口號。

親子關係因山而緊密

　　踩在佈滿松針的漫長林道上，在身邊與自己共患難的是家人；躲在風雨交加夜晚的小小帳篷裡，臉頰感受的是孩子熟睡時鼻孔呼出來的溫暖氣息。從幾小時到幾天的行程中，沒有電玩及巧虎，沒有來自公司主管的 Line，沒有與自己毫無相關的宮廷鬥爭劇吸引我們轉頭。

　　山上，父母及孩子更能緊密的依偎彼此；山上，孩子聊著平時在家裡鮮少與我們說過的話題；山上，我們更包容的面對彼此；山上，不再只是孩子被教導，常常也是父母們檢視自身好時機。原來我才是最沒有耐性的人，原來我們自以為聰明的事情卻不被孩子接受，原來孩子對於未來有更多想法需要我的支持；原來，帶孩子一起爬山，我們更懂得謙卑，也更珍惜彼此。

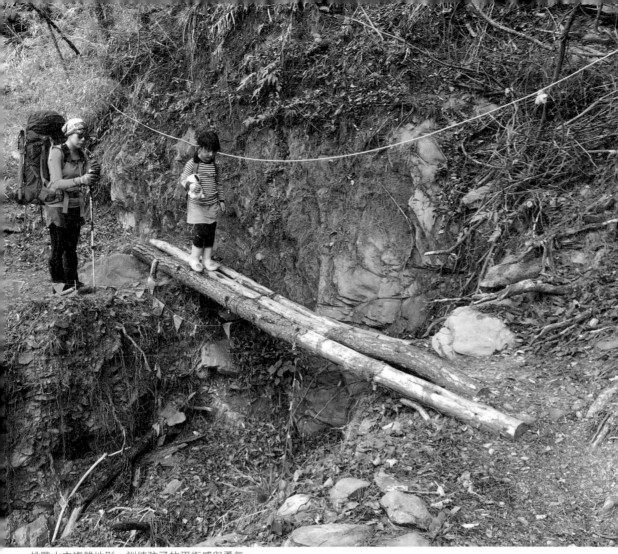

挑戰山中複雜地形，訓練孩子的平衡感與勇氣。

感受樹皮的紋理，傾聽大自然的聲音。

山裡讓父母與孩子更加親近。

- 3 -
如何成功踏出第一步？

「我們去爬觀音山吧！」背著嶄新的嬰兒背架，載著肥嘟嘟的小晨晨，這是我們第一次帶著孩子走到戶外，晨晨現在剛滿 9 個月，我們再次來挑戰觀音山硬漢嶺步道。

多年前的一個夏天，還是年輕夫妻的我們，對於戶外活動充滿好奇，買了一些昂貴的裝備到觀音山來試用，此時晨晨還沒有出生。沉重的步伐踩在硬漢嶺步道的階梯上，氣喘如牛的我們在雙亭（弱者俱樂部）之前宣告放棄了⋯⋯。

曾經是這麼虛弱的我們，重新回到這步道，多了在背架上四處張望，充滿好奇心的晨晨。還無法用言語表達的她，偶爾輕觸汗流浹背的父親，好似鼓勵。是的！我們就是從這一天開始了一家人的冒險旅

程。從這些年的親子山旅經驗，加上與其他家庭的交流及回饋，我們提出一些建議，相信一定可以讓爸爸媽媽第一次帶孩子爬山就上手。

從家附近出發 依季節安排行程

第一次帶孩子上山，不需要舟車勞頓，就從你家附近的步道開始吧！想著台灣山裡的每個時節，都可以欣賞到不同的特色美景，出門的動力就會變強許多！不要太有壓力，用輕鬆的心情帶著孩子出門。

在春天夜晚，微涼的空氣中有滿滿的綠色光點，是螢火蟲漫天飛舞；夏日，可以在涼爽的溪畔步道邊與孩子一起玩水；秋天，踩著紅色的落葉地毯，拾起一片回家收藏；冬日可以居高臨下，觀賞壯闊的雲海。

在台灣，每座山在不同的季節各有風情，與孩子一起上山賞花，在步行過程中就不會關注步履多麼辛苦，而會發現四周都是美景。

一月梅，二月櫻，三月杜鵑，四月海芋，五月桐花，六月繡球花，七月蓮，八月金針花，九月欒樹花，十月芒花，十一月楓紅，十二月落羽松。試著在每個月都安排一個步道，讓一家人享受台灣山中的美麗景色喔！

登頂一點都不重要

親子健行，過程永遠比登頂來的重要。

登頂滿足了父母（成人）登高望遠的渴望，享受了收集山頭數量增加的成就感，證明了征服困難的勇氣。人人都有屬於自己的登頂想望，但當我們帶著孩子走進山裡，就不能再將登頂當作我們唯一的期待。山頂的那顆三角點基石，對孩子們來說沒有太多的意義，在旅程中一起親近大自然並享受不受干擾的親子時光，才是孩子所期待的，也是一家人最珍貴的禮物。

為全家人的健行體驗，預留更多的旅程時間。不要急著趕路，在步道邊找尋來自大自然的禮物（松果、石頭）；累了就休息一下，是為了能走得更久；將一天的行程安排成兩天，是為了享受旅程。

適時給予孩子獎勵

父母們在山上會擔心摸黑而催促孩子趕路，這會讓孩子有壓力而放棄行走。該如何讓孩子在遭遇挫折時重拾信心，繼續走下去呢？記得，口頭給予鼓勵，實際給予獎勵，將是孩子走下去的動力來源。

「每次在山上，山友叔叔或阿姨說妳很棒，妳會很開心嗎？」在一次的旅程中與晨晨聊了這一件事。她一邊走著，低著頭想了一下，回我說：「不會耶！我比較喜歡爸爸說我很棒。」當我聽到這句話，才意識到父母的鼓勵是多麼激勵孩子。不要吝嗇你的擁抱，不要忘記給予讚美。

我們家平時不給孩子吃零食糖果，但在準備行動糧時，我會帶孩

子去便利商店，讓她自己選一項喜愛的零食，這將會成為支持孩子完成旅程的最大功臣喔！例如：每幾根木樁，我們休息一下，吃顆糖再出發。獎勵不是條件交換，更不要用金錢當作賄賂。

有水的路線，都能讓孩子玩得很盡興。

多變的地形讓孩子燃起鬥志

在一次的行程中，我們一家人走在觀音山北橫古道平緩的山徑上，轉個彎突然看到急陡而上的石壁，我心裡一邊咒罵著，一邊不甘願的往上攀爬，但當晨晨看到這樣的地形，尤如天上掉下來禮物，開心的往上直攀，孩子想的和大人不一樣。

不要阻止孩子踩踏地上的小水窪，林道上的獨木橋是訓練平衡感的好地方，在草原上就是要盡情奔跑，只有原始山徑，才能真正吸引孩子享受玩樂。

常聽到其他父母以安全的前提，而選擇平坦的水泥地面。我們可以想像一下，當小朋友走在每階高度都相同的階梯上，就算再勞累還是要持續重複著無趣的「爬樓梯」過程，乾淨的水泥步道上沒有落葉及石頭可以供他們撿拾玩賞，也難以在此發現各式昆蟲及爬蟲類動物。看似安全的行程，卻很難激起孩子爬山的興致。

全家人一起參與規畫

從行前規畫開始，就帶著孩子參與吧！這次想吃什麼？該帶什麼裝備？此步道上將會遇到什麼樣的特殊景物？這次要入住的山屋有什麼樣的特色？將要克服什麼樣的危險地形？在討論過程中就開始對於行程有所想像，才不會只有父母熱在其中，而孩子卻排斥不已。邀請全家人參與所有過程，親子健行的路才能走得長久喔！

- 4 -

讓爬山變好玩

　　你有沒有發現，孩子總能在不經意的情況下展現出自主學習成果：令成人眼睛為之一亮的表達方式、跳出新的舞步或其他的遊戲方式等等。當我進一步詢問時，得到的總是「跟同學玩扮家家酒的時候學的」「今天在學校和誰玩了芭蕾舞遊戲」之類的答案。

　　你有發現孩子們回答的關鍵字嗎？「和誰」「玩遊戲」。從近年坊間教育機構常有的廣告詞：「遊戲是孩子最佳的學習方式。」可以得知「玩中學」已是現代教育中被推崇的學習方式。當然，我認為不用這麼刻意將一切都冠上「教育」這頂大帽子，孩子就是希望有人陪著他們玩，而全家人一起爬山的過程也是一樣。

　　晨晨漸漸長大，大到我沒有能力再背著她的爬山時，所有行程都

要靠她自己努力完成。一開始,我發現自己超級沒有耐心,無法忍受她慢條斯理的散步,撿一顆松果,找美麗的石頭,或者她唱唱跳跳時,我會開始不耐煩的「對錶」,擔心等一下又要摸黑或即將來到的午後雷陣雨等。在我開始催促孩子時,就已剝奪讓她享受過程的機會。

所以,為了要讓「爬山」變得更好玩,我們可以嘗試引導孩子在過程中玩遊戲,在山中尋找有別於都市的樂趣,以下幾點是我這些年摸索出來的經驗,提供給爸媽們參考。

遊戲領隊

大自然是最棒的遊樂場,理當給予孩子多一點時間與空間在玩樂中享受旅程。「山中可以玩什麼?」大人腦袋總有無數的黑人問號。其實我們根本不需要擔心這件事,孩子比我們清楚該怎麼玩。請爸爸媽媽將「遊戲領隊」的工作完全交給他們,每次停留都將是孩子的「玩樂機會」,也是他們自己創造的「學習機會」,在安全的環境下,父母的只要等待及陪伴就可以了。

聽從領隊的帶領

當孩子主導遊戲後,玩遊戲就不只是孩子自己的事情囉!而是全家人、全隊成員都應該一起參與的活動。此刻,請父母放下對於登頂的野心及自尊心,拾起童心,就單單陪著孩子玩遊戲。請孩子宣佈遊

戲規則，帶著大家一起玩，也能提升他們領導能力。

邀請其他的小山友加入旅程

　　嘗試邀請有與自己孩子年齡相近小朋友的家庭去爬山。我們將會發現，成群孩子玩在一起，能發揮令父母們刮目相看的潛力！我常在一群登山家庭的聚會中，聽到爸爸媽媽們敘述孩子速度如何快到讓他們完全追不上、還被孩子嫌慢的趣事。一群歡笑的小山友，一起踩泥巴、過獨木橋和鑽樹洞，讓看似辛苦的登山活動，充滿歡樂，也將會是孩子回家以後不斷提及的趣事喔！

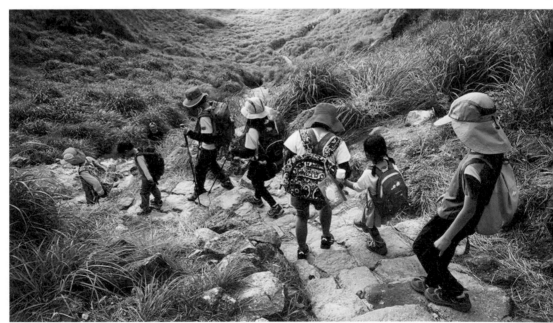

邀請孩子的朋友、或者其他有同齡孩子的家庭一起登山，會讓行程更好玩！

在山徑上觀察、撿拾

「地上怎麼會有個小土球一直在滾動呀？」蹲下來看看，原來是推糞金龜推著牛糞球。這是在陽明山家公園的頂山石梯嶺步道上常會看到的畫面，在觀察結束後，孩子和我們相約回家上網對這地做完整的身家調查；接著，我們一路上會很認真的找找有什麼其他奇妙新發現。從樹幹、石壁、樹瘤的外型找到擬人（物）的樂趣，例如：像恐龍的玉山圓柏、像海龜的岩石……等。

野外有鳥、昆蟲、植物、樹木、哺乳類動物等，帶著孩子一起觀察、認識造物主奇妙的創造，森林比想像中的好玩。

利用森林資源設計遊戲

在 2017 年 10 月，我們和幾個家庭搭著兩台七人座箱型車，在顛簸了 32 公里後，終於到達郡大山的登山口，一夥人紮營在此為隔天的登頂做準備。午後，一群男生收集了附近能撿到的所有樹枝，搭起了棚架，下方的空間只能容納一個小朋友，雖然經不起碰撞，卻讓男生們忙活了一個下午。

森林有好多材料可供孩子玩樂，我們有撿過杉木的樹枝來製作「哈利波特的魔杖」，也編過蕨類手環。在路跡不明顯的岔路，我們玩疊石，也能為其他人指引方向；用枯葉製作個天然的小帆船，輕放在水圳上，就是一場精彩的龍舟比賽。

玩說話的遊戲

用嘴玩的遊戲，是永遠玩不膩的。像是文字接龍，歌曲接龍，故事接龍。晨晨喜歡聽故事，童話女神——晨媽擅長利用當地的環境改編或創造故事，例如：白雪公主遇上住在雪山黑森林的七個小矮人、菊二娘在品田山展現攀岩的神技。聽多了，晨晨也能隨口說些故事給我們聽。

在山上漫漫路程中，是孩子跟我們講述校園生活的最佳時機，不管是開心的趣事或不愉快的吵架片段，我們都認真傾聽，偶爾給予回應，這是在忙碌的家庭生活中鮮少能擁有的親子時光呀！

玩樂是孩子的天性。在學校，上課期間無法自由的玩耍；而在家裡，又會擔心吵到鄰居。因此，有些孩子到了戶外，反而已經忘記怎麼開始隨心所欲的玩樂。出門前，為「玩」多準備一點素材，相信你們家也會有愉快的山中旅程喔！

處處都有晨晨的疊石，為山友指引正確的道路。　和孩子一起猜猜這棵玉山圓柏長得像什麼呀？

將落葉設計成加裝船帆的小舟，在水圳上展開一場刺激歡樂的龍舟比賽！

第一次親子健行好好玩！

- 5 -

出發前的知識補給站

　　小維是晨晨的玩伴，比她大一歲，每次看到他都有用不完的體力，踢球、奔跑、捉弄別人，晨晨也很喜歡和他一起玩，於是我就興起約他們家一起爬山的念頭。

　　「小維的體力超棒的，有沒有興趣跟著晨晨一起上山住一晚呀？」在一次的聚會，我問了小維的媽媽。

　　「好呀！」維媽很爽快的答應了，接著她問說：「山上的廁所乾不乾淨呀？有地方洗澡嗎？」當然，最後她因為無法接受山上的生活不方便而拒絕了。

　　你是不是也有這樣的疑慮呢？帶孩子到戶外，除了沒有隨走隨買的便利超商，還有許多讓都市人無法想像的野外生活方式需要去適

應。我無法靠著改變這個事實來說服這位母親，但回想帶孩子爬山的初衷，就是為了讓一家人有不一樣的冒險體驗才走進山林的，不是嗎？除了這個動機之外，還是有一些小技巧可以以較為舒服的方式來享受山的美好。像是：從規畫良好的步道的半日行程開始，就可以減少處理生理需求的困難。如果爸媽們能事前做好準備的話，山上生活並沒有想像中的難受喔！以下幾件上山小知識，可以解決大家心中的疑惑，將能幫助行程更加順利。

無痕山林七大準則

父母們在帶著孩子爬山的過程中，一定要帶著孩子一起實踐無痕山林七大準則（LNT, Leave No Trace），走進山林，不留下任何的痕跡。期望每個享受山林的人們，都能對環境有份責任感，同時也讓下一代有正確的環保概念，讓自然環境得以留存其原本的樣貌。

這七個準則包含：

- 事前充分的規劃與準備
- 在可承受地點行走宿營
- 適當處理垃圾維護環境
- 保持環境原有的風貌
- 減低用火對環境的衝擊
- 尊重野生動植物

- 考量其他的使用者

詳細的內容可在健行筆記官網搜尋。

森林裡的專屬廁所

在山上，除了極少步道會有沖水馬桶，大部分山屋是以自然發酵處理的生態廁所，少部分也有其他的方式。比起山屋廁所，我更喜歡野外的天然廁所，除了沒有臭味環繞外，在微風吹拂下的環境讓自己更容易放鬆。

一般我們稱放置排泄物的洞稱為貓洞，而挖掘貓洞的鏟子就是貓鏟了。到戶外如廁，建議可以預備一支撐開雨傘做為遮蔽之用，除了避免走光外，也可提醒遠處的外人有人在此處有人正在上廁所。

在野外如廁原則如下：

1. 離步道及水源 60 公尺以外的環境。

2. 使用貓鏟挖一個 30 公分直徑、20 公分深度貓洞。

3. 如廁結束後，用剛才挖出的泥土將排泄物掩埋起來。

4. 將衛生紙及棉片帶下山。

該怎麼洗澡？

已經有很多父母向我表達沒辦法接受無法洗澡這件事情，這也是許多愛美女性無法走到戶外的原因。我當然也想一天的辛苦以後來場痛快淋浴，但是台灣山區水資源貧乏，有時連煮食或飲用的水都不夠用了，而在山上排放廢水及清潔劑更會造成環境汙染。因此台灣的山屋，都沒有提供浴室，大家就不要再幻想在山上洗熱水澡了。那該如何在流一天的汗後，依然保持舒適呢？給父母們三點建議。

1. 在水源充足處，準備一條快乾的運動毛巾，沾溼後擦拭臉頰、頸部、液下及腳底等出汗較多的部位，可消除黏膩感。

2. 如果無足夠的水可取用，可使用溼紙巾，而私密處清潔建議使用抗菌的溼紙巾。

3. 可攜帶乾洗髮噴霧，維持頭髮的清潔感。

氣象資訊

出發前，上中央氣象局網站了解行程的天候狀況，確保全家不會在惡劣的天氣下活動。但要注意，天氣預報是好的不代表就可以忽略雨衣、褲，因為台灣山區天候變化快速，往往前一刻還是豔陽高照，此時已是傾盆大雨，多一分準備，也多一分安全。

1. 從中央氣象局網站中選擇「生活氣象」→「登山」，或此路線所屬的園區：「國家公園」、「國家風景區」、「國家森林遊樂區」及「農場旅遊」。

2. 從右側的「打開地點切換」中，選擇各縣市的山岳或路線名稱。

3. 可看到此座山，逐 3 小時的天氣預報，或一週天氣預報，愈接近行程當日的預報愈準確。

手機 GPS

　　我不建議初次帶孩子爬山就花大把銀兩購買專業 GPS 儀器，而使用圖針定位（地圖及指北針），也會因所處位置不是制高點或定位能力不熟練而判斷錯誤。對於有些山徑路跡較不清楚，有迷路風險的行程，此時只要有智慧型手機，就能在收訊不良的情況下提供路線指引，在飛航模式下，手機的 GPS 不會受到影響。但務必要在出發之前，在有收訊的地方下載前人路跡檔案（GPX檔），並下載離線地圖，才不會真正需要時卻無法帶著全家人脫離險境。

　　目前手機 GPS App 推薦如下：

　　IOS：健行筆記 App、登山客

　　Android：健行筆記 App、綠野遊縱

　　以上 App 使用方式，皆可在健行筆記官方網站中取得。

專業 GPS 雖然精準，但價格昂貴。

Part 2

健行裝備 大盤點

我的！

- 1 -

基本裝備

　　我常和其他的父母分享：「想要參與花費少的親子活動，就是帶著孩子去爬山！」

　　但是當我們走進一家登山用品店，架上陳列著琳瑯滿目的裝備，不親民的價目表，讓人難以下手。難道一定要先購入這些價格高貴的裝備，才能開始帶孩子上山嗎？

　　其實初期帶孩子上山，不需躁進購買大量名牌裝備，從現有的物資及基本裝備，就可開始帶孩子體驗登山活動，經過幾次的體驗後，腦海將會慢慢浮現自己家所需的裝備，此時再去逛戶外用品店逛也還不遲。

　　登山裝備的目的就要滿足我們在山上食、衣、住、行的需求，但

如果我們將在山下所用的都背上身，那沉重的背包將會壓垮我們上山的熱情。所以，要如何才能同時兼顧輕量及功能性呢？聰明的裝備準備原則就是一物多用，不但省錢，也省去沉沉的重量。以下是單天往返行程的基本裝備介紹，待全家人的能力足夠後，再進一步預備你們家的野營裝備喔！

孩子的裝備

黑色長毛象玩偶

孩子的背包

零食糖果

晨晨最愛的小藍被

• 玩偶

每當要上山前，我都會問晨晨：「這一次妳要帶誰呀？是兔子？狗狗？還是長毛象？」

孩子在成長的階段裡，總會有一兩個陪著他們一起成長的玩偶。他們不只是玩伴，更是孩子的心靈夥伴。開心的時候，陪著孩子一起玩耍；難過的時候，為孩子分憂；勞累的時候，他們給予孩子安慰。

當父母帶著孩子勇闖山林時，也可以讓小玩偶一起參與。不管在步道里程樁上，山頂的三角點，或是在結束辛苦一天行程後，它們都是孩子的小小山友，在爬山的過程中給予陪伴及安慰，也讓孩子充滿更多力量喔！

• 孩子的背包

帶著孩子上山時，不要忘記為孩子挑選一個小背包喔！當然，他們無法為團體分擔多少重量，但背包可是孩子在山上的百寶袋。

❗ 請孩子預備自己在山上玩具，例如：玩偶、畫具，在準備中也開始對於山上的活動有所期待。

❗ 自己準備隨身裝備，例如：雨衣、遮陽帽、水壺等，讓他們為自己負責，學習獨立的態度。

❗ 當孩子年紀稍大後，請他們為團體分擔裝備重量，學習團隊合作的精神。背包重量勿超過體重的 1/3，年紀小一點的孩子最好不要超過 1/4。

　　要記得為孩子的背包內置入一個防水袋，才不會遇到下雨時把所有的東西都淋溼。

爸媽的裝備

● 背包

　　父母要長時間將所有裝備背在身上，一個好的背包可以讓爬山過程輕鬆愉快許多。單日的行程，選擇容量 30 公升左右的背包就很夠用了。購買背包一定要去專業的戶外用品店購買，還要實際負重試背，才可確保此一背包是否適合自己。記得在背包內一樣要準備防水袋，以防止物品被雨水淋溼。

● 登山杖

　　善用登山杖，能夠在複雜的地形下當做是人的第三隻腳，給予即時的平衡，最重要的是可以緩衝下山時對於膝蓋的衝擊。在上攀陡坡時，父母可以用手握杖固定於孩子的前方，做為給他們抓扶的固定

點，一定要確定固定在穩定的地面後再讓孩子抓扶，才不會發生意外。行經過芒草路段，也可成為打草驚蛇的工具；行走久未有人跡的路線，通常會有蜘蛛網佈滿步道，此時也可使用登山杖在前方揮舞，才不會讓絲網撲滿臉。

登山杖上的腕帶及抓握方式，都需要經過多次的練習，才能在關鍵時刻提供即時的保護。對於大多的孩子來說，登山杖都是拿來玩的啦！就看自己的孩子是否實際需要再購買囉！

● 飲用水及水壺

2017 年 6 月，我們全家一起去筆架連峰，卻因飲用水不足而下撤，我永遠忘不了這個不好的經驗。登山一定要帶充足飲用水，除了補充流失的水分，在高山適時飲水也能減少高山症發生的機率，在烈日當頭的夏日，建議成人一日飲水帶足 2L 以上。平時我們家都會帶著「山貓水壺」，除了耐摔也能耐 100 度高溫，推薦給爸爸媽媽們。

在寒冷的冬日，喝進溫開水能讓全身都暖起來，建議帶一個裝滿溫水的保溫瓶上山。最後要提醒，短時間飲用過多的水，易造成大量鹽分流失及電解質失衡，可隨身準備坊間所販賣的鹽糖來補充電解質。

• 雨傘

很多人會好奇，都穿防水雨衣褲了，為什麼還需要雨傘？雨傘的功能不只是擋雨呀！在 2016 年 7 月我們走在嘉明湖國家步道：向陽崩壁的稜線上，被狂風吹得眼淚直噴，晨晨因為受不了而崩潰大吼。還好此時我們帶著兩支耐強風的輕量化雨傘，稍為我們抵擋強風吹襲，順利完成這一天的行程。炎炎夏日行走在無樹林遮蔭的寬大草原上，撐傘能減少日曬的痛苦，也能避免被烈日曬傷。

• 頭燈

不管行程的難度是高或低，我們一定會幫每個人準備頭燈。帶著孩子上山，常會在山上玩樂或休息超過預計時程而摸黑下山。千萬不要依賴手機及手電筒的照明，除了可能有亮度不足疑慮，手持照明會使我們無法空出手來協助孩子或自己跨越地形。也一定要準備備用電池，以備不時之需。

• 醫藥包及求生裝備

這是我們家在每個行程都會準備的裝備，急救包裡該放什麼？基本內容為：外傷護理用品及藥品、基本的內服藥品及個人藥品。時常檢視醫藥包，並依據不同類型的行程加減所需的藥品。

黑色大塑膠袋或救生毯為山上的救生裝備，在迷途或不得不留宿

山上時，可讓一家人減少失溫的風險，渡過難關。另外還要為每個人準備一個低音哨，可用於緊急狀況下傳遞音訊。

醫藥包的完整內容，請參考 P.71。

衣物如何穿？

爬山活動該如何穿著？父母們總是擔心孩子著涼，然後為孩子穿上厚重的衣服，其實孩子比我們想像中的不怕冷。不管是什麼季節爬山，我們都將登山衣物分成內、中、外三層，內層為排汗衣物，中層為保暖層，而外層為防風防水層，這樣就足以應付台灣各種山地環境及氣候了。

● 內層：排汗衣物

爸媽們要注意，千萬不要穿著棉質衣服上山，漫漫的健行路會讓自己及孩子流出大量的汗水，棉質衣物吸水會造成全身溼透，此時只要有風吹來就有可能感到寒冷，反而容易著涼，進一步可能失溫。另外，排汗衣物易臭，可以選擇抑菌、除臭功能的產品。例如羊毛排汗衣，是我極推薦的內層衣物，雖然價位稍高，但因有極佳的吸溼除臭功能，即使在夏天穿也不會悶熱不適，是個不錯的選擇。

● 中層：保暖衣物

　　保暖衣物分成兩個類型：羽絨外套和刷毛外套。羽絨怕水，只要沾水即失去保暖能力，行走過程中不適合穿，以免因流汗浸溼，休息時再穿上保暖即可。而刷毛外套種類繁多，部分品牌還強調有防風能力，在天冷行走時穿著有保暖及初步的防風效果。

● 外層：防風防水層

　　台灣的氣候變化快速，尤其夏季的午後雷陣雨來的又快又急，所以不管天氣預報的降雨機率多低，我們全家都會帶雨衣上山。如不得已必須在山上臨時過夜時，雨衣更是不可缺的保命裝備。兩截式雨衣可說是包覆性最高的雨具，除了可以遮擋雨水外，在強風吹襲的山稜線上，為我們防風以減少失溫危機。

　　現今登山用兩截式雨衣跟一般騎機車雨衣完全不同，差別在「防水透氣」的優異性能。登山健行是長時間的流汗活動，透氣性能讓身體所冒出來的水氣能夠被散出雨衣之外，增加舒適性。

　　至於雨褲的選擇，就不一定要找昂貴的透氣材質。因為在山上時而穿過箭竹林或不小心滑倒而讓高級雨褲被勾破、劃傷而失去防水能力會讓人很心疼的。為全家人各準備一件防水透氣的雨衣及一件普通的雨褲就非常足夠了。

　　除了三層的穿著之外，最後再加上遮陽帽及頭巾，能同時兼顧防

曬、防風及保暖的功能,為全身做最完整的防護。

● 褲子

　　登山褲跟一般的運動褲的不同之處,是俱備較佳的彈性、耐磨及排汗功能,建議不要穿著太過寬鬆運動褲上山,容易因勾到樹枝而跌倒。不建議穿短褲上山,著長褲可避山上蚊蟲叮咬,也可在穿越箭竹、芒草時給予腿部適當保護。

● 鞋子

　　郊山及中級山泥濘溼滑,高山地質堅硬。而爬山是持續在走路的戶外活動,要針對不同的地質環境選一雙合適的鞋子,才能讓行走過程中保有舒適且兼顧安全。登山鞋不是唯一符合登山需求的鞋款,走在規劃良好的階梯步道,一雙球鞋也可以走得很安全。選購鞋子時,有幾項原則可供我們參考。

　　鞋底:針對溼滑或泥巴地形,可選擇較軟的大底(鞋子接觸地面的那一層),能夠幫助我們在行走時抓住地表,減少滑倒的風險,運動鞋或雨鞋皆是這樣類型的鞋子。而行走在高山或堅硬裸露的地形,就以硬底的登山鞋為佳。登山鞋另一好處,就是在鞋頭的位置會設計硬殼以包覆腳趾,才不會因踢到石頭而受傷。然而,如果負重超過 10 公斤,由於軟膠鞋底的承載性及包覆性不佳,不管是行走在什麼

樣的地形，皆建議穿著硬底之登山鞋。

　　鞋墊：做為我們雙腳與鞋子接觸的媒介，舒服的鞋墊很重要。有些鞋墊強調足弓支撐，甚至讓使用者對於不同的足弓高度做鞋墊的選擇；也有強調軟底舒適的鞋墊，讓下坡能給予緩衝。

　　包覆性：挑選登山用鞋，應針對不同的行程，選擇低或中高統的登山鞋，以達到良好的包覆性。在規劃良好的石階步道，因地形單純，且不會有變化太大的崎嶇地面，可選用低統的登山鞋；而在高度落差大、且是傳統的泥土、岩石山徑，則以中高統的登山鞋為佳，才能避免腳踝扭傷的情形發生。如果是雨鞋，可以再加上護踝，能讓穿著者所受保護接近登山鞋。

　　防水：登山活動，難免遇到下雨，或者穿越溪澗。此時如果有一雙防水的鞋子，就能讓行程中保持雙腳乾爽、心情愉快。

　　穿雨鞋上山，是在台灣登山界特有的文化，有些父母也會讓孩子著雨鞋上山，可兼顧防水及防滑。但要注意雨鞋當初並不是為登山活動而設計，所以包覆性並不好。如要著雨鞋上山，可在鞋內加上厚鞋墊，並穿上厚羊毛健行襪。另外，不可以將雨鞋綁上冰爪行走於雪地之上，冰爪容易因雨鞋強度不足而脫落，台灣已有因此而造成的山難案例。

　　除了以上的介紹，還要記得為孩子準備備用衣物，孩子在山上玩耍跌倒弄髒衣服或玩水搞溼一身，都需要衣服來換喔！

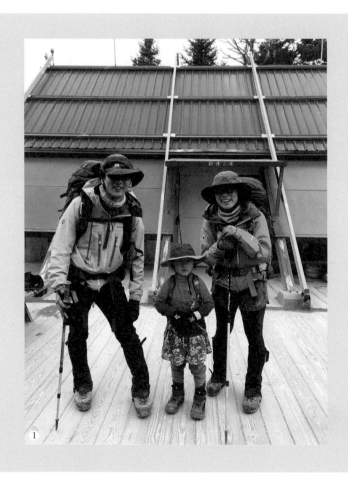

第一次親子健行好好玩！

① 一家人的全套裝備，晨晨是喜歡穿裙裝的山女孩。

② 頭巾除了防護功能，還能成為最美配件喔！

③ 晨晨帶著羊咩咩上羊頭山。

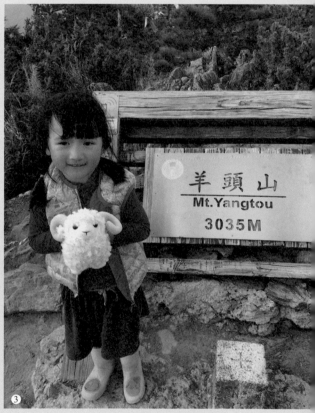

- 2 -

登山嬰兒背架選購
及使用指南

　　如果爸媽們也想從孩子很小的時候就上山，可以採用嬰兒背架。在華人世界，總是覺得幼兒脆弱，出遠門容易造成傷害，更別說要去戶外了。但事實上孩子比我們想像中的強壯多了，在出發前做好防護及準備工作，相信小小孩也能和我們一起縱橫山林，登山用嬰兒背架就是為了這個需求所做的設計。

　　一歲以下的孩童通常還不能穩定的走路，更不可能跨越稍有難度的地形。這時候，登山用嬰兒背架，就是父母帶孩子到戶外的神物了。我也見過一些父母，使用嬰兒背巾來背小孩上山，此時孩子是貼在滿身大汗的父母身上，加上背巾並無優良的背負系統，且空間狹小，孩子與成人都因此而不舒服，難有愉快的健行旅程。

背架不只可在山上使用，它也是嬰兒推車的延伸。記得幾年前的南部都市旅程，晨晨年紀小，還需要坐在嬰兒推車上。面對不斷上上下下，且無規劃良好無障礙設施的人行道，讓我們不得不把推車扛上扛下，除了無法輕鬆逛街，也容易產生意外。所以當我們家再次來訪的時候，我帶了嬰兒背架，背著孩子穿梭在街道之中，少了推擠，也多了安全喔！

　　現今有很多經過優良設計的幼兒背架有以下特點：

1. **孩子有獨立空間**：可以自由的轉身搜尋自己有興趣的事物，而不是被固定朝向某一個方向。在寒冷的冬天穿上厚重外套也能隨意伸展。孩子也因此有舒適的旅程，背架上的安全帶能夠確保孩子不會因為父母的甩動而發生掉落的風險。

2. **遮陽棚及雨套**：孩子的皮膚幼嫩，背架應備有遮陽棚，才不會讓孩子被曬傷。加上山上天氣多變，好的背架應有設計其專屬的防雨套，才不會讓孩子淋了雨而有失溫的風險。

3. **附有腳踏**：當孩子稍大了，坐在背架的孩子會希望能有東西可以踩踏來穩固雙腳，而不是讓雙腿隨著父母行走上下地形而晃來晃去，有時一不小心還會撞到樹幹。我們家之前所購買的背架就沒有為小孩設計腳踏，所以當她稍大之後，就曾反應因此而不舒服。

4. **足夠的置物空間**：帶著小小孩上山，孩子所需的食衣住行裝備一樣

不可少，背架應設計置物空間以因應需求。通常背架的置物空間有兩處，一為孩子所坐的位置下方，二為孩子的靠背後方。雖然空間大小無法跟登山背包比擬，但大多能裝下「媽媽包」內所有物品。

5. **優良的背負系統**：背著孩子不會比背重裝背包輕鬆，加上孩子在後方的活動會造成重心的轉移。所以背架應要有穩定且強大的背負系統，除了能維持父母在背負過程的舒適性，且因跨越地形而甩動時，背架依然能穩固的貼合在背部。

　　背架不同於背包，是因為背架上有孩子，所以不能像對待背包一樣隨意放置及摔落。以下幾項背負注意事項，請務必遵守：

1. **綁上安全帶**：登山用嬰兒背架讓孩子旅程中依然能隨意活動，如未綁上安全帶，孩子可能因為父母穿越地形的角度而讓孩子從縫中掉落，而造成意外。這就跟使用兒童汽車安全座椅一樣，一定要綁上安全帶。

2. **注意背架重心**：因背架有孩子獨立空間，重心會比重裝背包還要後方，所以父母在背孩子的時候，必須將自身的重心稍微往前移。另外孩童在變換姿勢時，也會造成重心轉動的情況發生，父母腳下所踩的每一步都必須穩固，以防突然的重心移轉而發生意外。

3. **背架厚度**：這類型的背架遠比重裝背包還要厚許多，所以當父母要進行穿過樹洞、閃避樹枝等動作時，要記得有孩子在後面，不注意

的話會讓孩子遭受撞擊而受傷

4. **背上孩子的動作**：要將已坐在背架的孩子背上身，是需要經過練習的。有兩種方式能讓我們安全順利的將孩子背上來。（一）將孩子與背架放在較高的位置，必須是穩固、平面的的岩石或石桌椅。此時父母就能方便直接將肩帶套上肩膀，扣上腰帶及胸扣，這樣能省下背起時瞬間的不安全感。（二）若沒有適合的位置可以做（一）這個動作，請做好單腿弓箭步，用手抓取肩帶將背架抬至大腿上，再扭動上身將手臂分別穿入肩帶，並站立起來。調整後扣上腰帶及胸扣。

5. **放下背架**：請務必一定要先將背架站立架打開，確認放置的位置是穩固平面且安全後，再把背架放下。

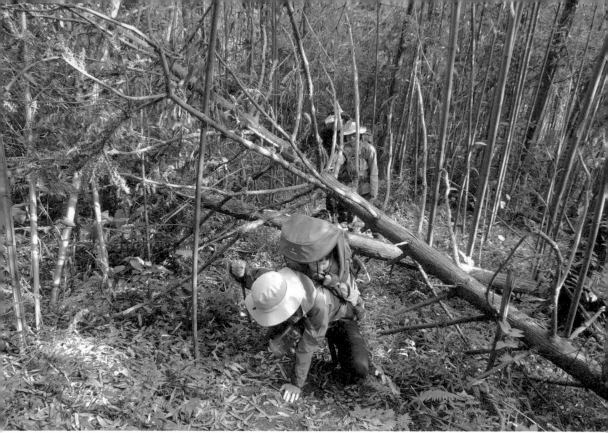

背著孩子穿越地形，要預留背架的空間，才不會在過程中誤傷孩子。

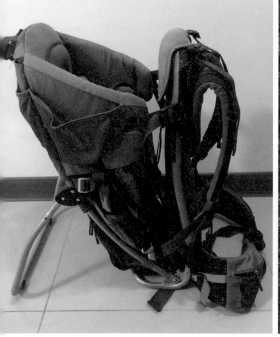

在放下嬰兒背架前，要先將腳架撐開，
才能安全平穩的放置在平面上。

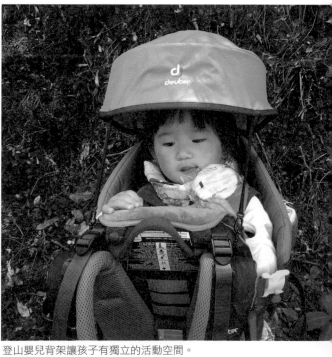

登山嬰兒背架讓孩子有獨立的活動空間。

- 3 -

野營、山屋裝備

　　如果你們家已經對單日的輕旅行駕輕就熟，不妨試試看多日的健行行程。還記得我們家第一次野營，雖然被沉重的背包壓得喘不過氣，但一家人遠離塵囂，望著滿天星空，在帳篷門口等待日出，那樣美好的畫面讓我們永生難忘。

　　這裡所說的並不是現在遍佈全台，有水、有電、有廁所及吹風機的露營區喔！是野營，是以蟲鳴取代喧鬧，月光代替路燈，以星空為幕，以大地為家，是原始的野地露營。除了野營外，台灣有些路線上有各個國家公園及林務局所經營的山屋，而大部分都只是提供遮風避雨的場所，差別在於不需要攜帶帳篷，剩下的裝備依然無法省略。

　　夜宿戶外，以裝備的角度來說，就是比單日行程多了睡眠及煮食

裝備，而且都必須靠背負的方式將裝備帶至營地，所以輕量、取捨是最重要的關鍵。以下簡單的說明裝備選用方式。如果想要了解各品牌的優勢，建議可以帶著孩子逛一趟戶外用品，將會有更深入了解。

高山爐具、瓦斯

在山上，煮一鍋熱騰騰的飯或泡杯熱奶茶，是辛苦一天後最棒的享受了。高山爐具能為我們實現這個願望。難道一般的卡式瓦斯爐不行嗎？卡式瓦斯罐內只填充丁烷，無法在低溫的環境下汽化燃燒，再加上卡式爐具往往是龐大又重，不容易背上山。高山爐具除了小巧、輕量的優勢外，高山瓦斯罐內所填充的通常是丁烷、異丁烷、丙烷依比例混合，是為了能因應在各種氣溫環境下點燃。

高山爐具依使用場合還分成登頂爐及蜘蛛爐，登頂爐則更為小巧、隨身輕巧好用，可惜就是不耐重壓，適合單人使用。而蜘蛛爐，因支撐面積較大、重心較低，可承受重量及鍋面較大的鍋子。坊間還有汽化爐可供選擇使用，但我個人的使用的經驗少，僅提供初步的選購比較：

	汽化爐	高山瓦斯爐
使用難易	需加壓打氣。	容易。
保養難易	複雜。	容易。
燃料	去漬油，加油站購買（取得方便），成本低。	高山瓦斯罐，戶外用品購買，成本高。

高山瓦斯爐

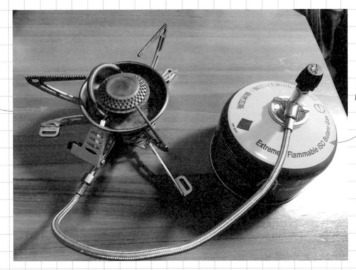

蜘蛛爐頭

高山瓦斯罐

鍋碗及個人餐具

　　爸爸媽媽們要為每個人準備一個上山專用的碗喔！除了吃飯、麵之外，喝湯、喝茶，還可以當漱口杯使用。碗依材質分為不鏽鋼碗、鋁合金碗、鈦金屬碗及塑膠碗。

　　一般來說鈦金屬是登山客中最理想的選擇，但如果用來煮白飯會因為熱傳導速度不夠快而燒出鍋巴，價格較高也讓剛接觸登山活動的人很難下手。要注意金屬碗因應輕量化需求，會選用較薄的材料，不要空燒加熱，容易造成變形。在挑選時最好選擇有把手的產品，才不會在使用時被燙傷。叉、匙、筷子，就依個人的喜好及習慣選擇即可。

　　針對不同的材質的碗使用比較如下：

	不鏽鋼碗 SUS304	鋁合金碗 A1050	鈦金屬碗 Ti	塑膠碗 PP
材質強度	高	中	高	低
重量（密度）	重（7.93 g/cm3）	極輕（2.7 g/cm3）	輕（4.51 g/cm3）	極輕（0.905 g/cm3）
耐腐蝕性	普通	佳（陽極）	佳	佳
表面塗層	無	陽極或不沾塗層	無	無
火上加熱	可	可	可	不可
價格	中	中	高	低

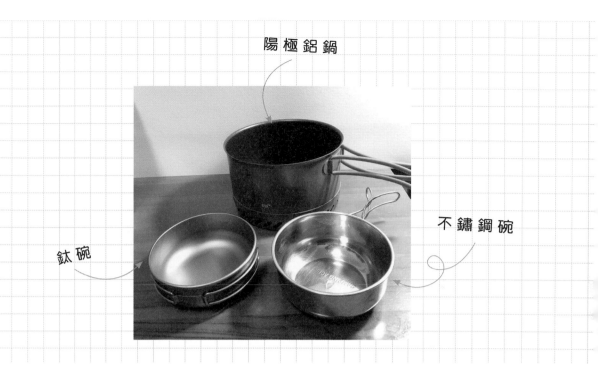

陽極鋁鍋

不鏽鋼碗

鈦碗

濾水器及飲用水

多日縱走行程，首要考慮的就是飲用水的取得方式。到底是要一次就帶充足的水上山呢？還是在當地取水來喝？一次背足所有的水，全家人的興致將會被過重背包壓垮；如在山中取用當地水源則要經處理過再飲用。

山中溪水，就算是清澈見底，也無法保證水中無寄生蟲。此時濾水器將為我們做第一線的把關，就算是不得已必須使用黑水塘的水（未流動的水源），濾水器也能過濾出可以飲用的水。目前濾水器的濾心有中空纖維及陶瓷濾心兩種，陶瓷濾心是最有效的濾水方式，

但濾心清洗保養不易，價格也高。而中空纖維濾心是台灣登山界最常使用的濾水方式，有輕量、攜帶方便、流速快及清洗容易的優點，但無法在近零度的環境使用，濾心會因結冰而損壞。

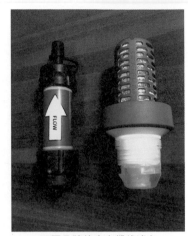

不同品牌的中空纖維濾心

不管使用什麼樣的濾心，在過濾前如能先使用頭巾先行過濾細砂、石頭，將能延長濾水器使用壽命喔！

帳篷

登山帳篷是專為登山活動而設計，與開車露營所使用的帳篷在重量、尺寸皆不同。

	登山帳篷	一般帳篷
重量	輕（需人力背負上山）	重（由車子運送至定點）
尺寸	小（因應窄小的野營地）	大
搭建速度	快（因天氣因素，快速搭建才能免於淋溼）	耗時
抗風性	佳（高度設計低矮，人無法在帳棚內站直）	中

● 帳篷選購原則

條件	選購原則
人數	由於登山帳的內部空間窄小，其標明的使用人數往往就是成人的躺臥空間，難以翻身，也無法再放置其他物品，舒適感不佳。建議選購時要以實際使用人數再加一個員額，例如：如有兩個成人要使用，就要選擇三人帳較為合適。
單層或雙層	雙層帳的設計區分為內外兩層的空間，內帳通常是以紗網與防水布縫合，優點是可兼顧通風、防水及避免蚊蟲侵擾。單層帳通常是以輕量為訴求，但帳篷內的溼氣難以排出，容易造成反潮。但如果使用雙層帳時沒有將外帳拉撐讓空氣流動，或環境溼氣過重，也容易產生反潮喔！
前庭空間	前庭就是在內外兩帳門口的中間再圍出的前院空間，可放置鞋子、雨衣等，沾滿泥土的裝備等，能讓內帳的睡眠空間保持清潔乾爽。空間大的前庭能放置物品的空間較多，進出更加方便，住起來比較舒適。但也代表帳篷整體重量增加。一般還分成單側前庭及雙側前庭，可根據自家的需求做選擇。
季節	分為三季帳、四季帳。 三季帳就是訴求在春、夏、秋三個季節使用的帳篷，因內帳有大量的紗網，極佳的通風性，使其在夏季或溼氣較重的營地能減少悶熱感；而四季帳就是可在雪地中使用的帳篷。由於四季帳因應氣候的需求，厚度及抗風能力較高，也代表透氣性較差。一般來說，台灣登山的活動，使用三季帳即可因應大部分的氣候及環境了。
自立帳	「非自立帳」指的是未附有營柱之帳篷，單單使用登山杖、營繩及營釘將帳篷撐起，是登山者為了輕量化而在裝備上做的妥協。而目前坊間所賣的帳篷大多以自立帳為主，搭建容易，建議在沒有足夠的經驗之下，請選擇自立帳。
地布	地布放置在帳篷及泥土地之間，用以防潮，也可避免帳篷被銳利的石頭、樹枝割傷。大部分坊間所售之登山帳內容物是不含地布的，所以請務必另外添購。

睡墊

　　在山上過夜，可以沒有帳篷，但絕對不能沒有睡墊。睡墊能夠隔絕地氣，是極為有效的保暖方式，軟墊也能讓睡眠較舒適，是讓辛苦後的我們維持一夜好眠的關鍵。目前睡墊依材質及充氣方式有分成鋁箔、泡綿、充氣及自動充氣睡墊。

泡綿睡墊是 CP 值最高的選擇，唯一的缺點就是過大的收納體積。

小知識

R 值是什麼？

　　除了以上睡墊原本的材質特性外，現今許多充氣及自動充氣的睡墊會在內部空間填充化纖或羽絨，用來增加保暖度。市售睡墊都以 R 值做為其保暖能力，R 值代表熱阻 Thermal Resistance，就是熱能在傳導時所遭遇的阻抗。R 值愈高，代表保暖能力愈強，但產品上所標明之適合的環境溫度，僅作為參考用，因為保暖度會依據睡眠時所著之衣物、睡袋保暖強度、環境溼度等，而有所不同。

	鋁箔睡墊	泡綿睡墊	充氣睡墊	自動充氣睡墊
重量	極輕	輕	中	重
收納尺寸	中	大	小	中
保暖能力	較弱	佳	佳	佳
舒適性	差	佳	中	佳
展開方便性	佳	佳	弱	中
維護	容易	容易	易刺破	易刺破

睡袋

　　合適的睡袋除了能提供保暖，讓我們在野外能度過寒冷夜晚，也給予全家人有好的睡眠品質。睡袋以形狀分類有信封型及木乃伊型兩種：在相同填充材質及填充量下，保暖度以木乃伊型為佳，體積也比較小；但也因為它的設計方式，而造成進出不易，價格一般來說也偏高。信封型可展開當羽絨被使用，當親子同睡時，像是蓋著同一條被子，會讓孩子比較有安全感，但也因著形狀設計而保暖度較差。

　　以填充物材質來區分，可分為化纖及羽絨。羽絨材質有極好的保暖度、高壓縮度，是最佳的睡袋填充材質，但卻十分怕水，如果不小心被浸溼就會失去它的保暖功能。而化纖材質雖然沒有羽絨這麼優質的保暖效果，重量也相對重，但卻能在浸溼後仍有保暖能力，且乾燥速度快。

睡袋不用一味追求高保暖性，應是要根據紮營的環境及使用需求來進行選擇。例如當次行程環境溼熱，則可使用化纖材質，使用太暖的睡袋就像夏天在家依然蓋著厚棉被，是睡不著的。

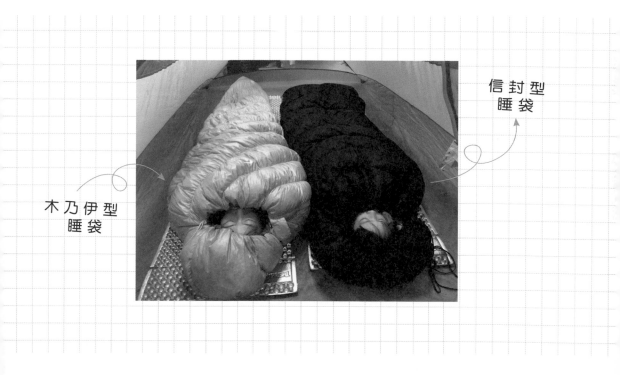

信封型
睡袋

木乃伊型
睡袋

重裝背包

　　將所有的裝備都陳列出來後，最後就是全部塞進背包啦！

　　這將是最痛苦的過程，也許會塞著塞著竟然發現塞不下後悔背包買太小，或者，好不容易裝填完畢，背起來卻不太舒服。

　　重裝背包是登山者的第二生命，裡面裝載的都是為了確保全家人能平安下山的裝備，所以在選購時絕不能輕忽。但如何在短短幾十分鐘內找到合適自己的背包呢？首先，一定要找一家專業的戶外用品店，並且進行負重試背。專業的店員能為我們在選購的過程中給予適當的提醒與調整，千萬不要在網路上看對眼就下單了。請參考以下的幾點原則：

使用的場合	2 天、5 天或 10 日縱走行程,所選用的容量都不同,這沒有標準答案的。容量會因著家庭人數、輕量化程度及打包能力有很大的關係,例如:我們家 2 日行程是使用 36L 及 38L 的中型背包,而 3 ～ 6 日是選擇 65L 及 88L。所以請根據自己家的情況做選擇。
男款或女款	大部分專業品牌會根據男女生的身材不同版型的設計,所以購買時要先了解此產品是否有區分「男款」或「女款」。
背長	在確定容量及男女款後,接下來就是要選擇背負系統規格尺寸,相同的款式也有依使用者的「背長」做尺寸區分。例如我在市面上挑選一款 70 公升的女款背包,此款背包的依據使用者的背長分出「M」、「S」、「XS」三種規格,務必要到專業的登山用品店挑選。專業的店家會為我們做背長量測,再挑選出合適我們背長的尺寸。
將背包裝滿	請店員將背包裝滿約 10 ～ 15Kg 的重量,並且讓它重量平衡。
試背	將背包實際背負在身上,並調整其腰帶、胸帶。實際背著做行走、跳躍等動作。
再調整	背負系統的設計,會將 70% 的負重托放在腰上,剩下的才會是在肩上。背負系統要自然的貼附於我們的腰及背,這才會是合適於自己的登山背包。如果有不舒適之處,將背包卸下,再請店員進行調整。最後再試背,確認是否合適。

關於背包打包的方式,要把握兩個原則:

• 重量分配:將最重的物品放在背包內中層、貼背處,次重則在放背包最下方的位置,而最輕的物品就放在中層外側,這樣才可以讓背包重心貼近身體軀幹,也更容易維持平衡。

- 使用先後順序：將行走過程中會隨時取出的物品放在最上層，例如：雨具、頭燈、行動糧及水；而到達營地才會使用的物品，放置在背包最下層的位置，例如：睡袋。

　　走進戶外用品店，要勇於發問，通常店員都會不吝嗇給予回答，從發問、討論到試用的過程，會讓我們進一步了解自己家的需求為何？該選擇哪種品牌？才不會因此買錯裝備喔！

背包打包方式

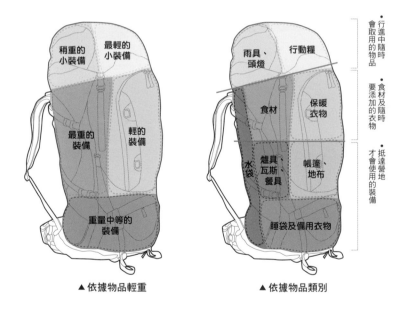

▲ 依據物品輕重　　　　　　　▲ 依據物品類別

- 4 -

醫藥包

　　走在荒山野嶺之中，在無醫療機構或醫護人員在旁的情況之下，此時如果身體不適或發生受傷的情況，有一個完備的醫藥包，能給予緊急處置或減緩疼痛及症狀的持續發生，除了讓旅程能較為舒服之外，也能避免情況惡化，更不需動用山下的醫療資源來處理。

　　該如何準備一個適合自己家庭的醫藥包，才不會在需要某項藥品時卻沒有準備到？而用藥時應保有什麼樣的處置原則，才不會因錯誤使用方式造成孩子及家人更大的風險？

準備藥品原則

● 準備自家的藥品，不可過度仰賴領隊或其他人

　　領隊、朋友或許會說，他們已經為此行程備足所需的所有藥品，但他們一定不會清楚了解每一個人的身體狀況，或任何一個人對於哪些藥品會有過敏的反應。在山上服用自己完全未知的藥品，有可能造成更多的風險。所以一個負責任的登山態度，是要為自己及家人身體情況準備合適的藥物。

● 兒童服藥之處方及劑量，應事先諮詢醫師或藥師

　　偶爾有聽到友人為了避免孩子在山上引發急性高山症，所以事先給丹木斯來進行預防。在未得到醫師處方的情況，輕易將處方用藥用於孩子身上，是十分危險的行為。

　　為在山上所準備的處方用藥，一定要先到醫療院所進行諮詢，充分了解用藥的方式及劑量，尤其要對於兒童用藥更加小心，千萬不要因著無知，而將自己及家人置於危險之中。

● 在服藥後，觀察並記錄用藥後的情況

　　不管是兒童或成人，在服藥過後，要隨時觀察用藥後的狀況，將症狀及發生的時間點做詳實的記錄，在下山後可供醫療人員參考。如

症狀未改善或加重及產生不良反應，應儘速下撤並就醫，不可為了完成行程而輕忽人身安全。

• 根據不同類型的行程，準備符合當地的藥品及醫材

如果要去外國登山健行，應至醫療院所「旅行門診」進行諮詢工作。如果會經過中級山區，應準備好硬蜱拔除器，以防止嚴重感染或萊姆病。如真被硬蜱叮咬，在拔除後還是需至醫院就醫追蹤。為了每次的行程差異，做應有醫品準備，才是上策。

• 不可在無醫師處方的情況下輕易供藥予他人

「山友肚子痛！那拿給他普拿疼來減輕他的症狀？」千萬不可！我們不是醫療人員，無法得知他疼痛的原因，此時讓他服用止痛藥，有可能會讓他錯過就醫時機，而造成更大的危險。

不能在無醫師處方的情況下給予他人藥品，不只是保護他人的安全，也是保護自己在無意間對人造成傷害。

• 經常檢視藥品

常常檢視藥品的保存期限，如過期、變色、受潮軟化或變成粉末狀，皆不可再使用，請至藥局或醫療院所購買補貨。

親子健行醫藥包該帶什麼？

● 外傷用品

品項	用途	提醒事項
生理食鹽水	傷口沖洗用。	小罐裝準備數罐，每次都要把單罐使用完畢，不可重複使用，以免因汙染而造成傷口感染。
酒精棉片	傷口週邊擦拭及消毒用。	
鑷子	夾紗布、棉片及清除傷口異物。	使用前應先用酒精消毒。
滅菌棉花棒	塗抹藥品之用。	
滅菌紗布	包紮傷口用。	可準備兩種尺寸，以應對不同大小的傷口包紮。
優碘棉片	傷口消毒用。	避免帶整罐優碘。棉片好攜帶，又能減輕重量。
抗生素軟膏	預防傷口再次感染。	兒童使用之軟膏，請先諮詢醫師及藥師。
透氣膠帶	包紮傷口。	
OK繃	包紮傷口。	

● 內服用藥

品項	用途	提醒事項
胃藥	減緩胃部不適之症狀。	胃藥種類繁多，適應症狀各有不同，請先諮詢醫師及藥師再服用。
止瀉藥	減緩腹瀉之情況。	止瀉藥品種類繁多，適應情況各有不同，請先諮詢醫師及藥師再服用。
止痛藥	減緩疼痛之情況。	止痛藥請根據藥品的說明使用，切勿過度使用。
暈車藥	減緩暈車的情況。	兒童劑量，請先諮詢醫師及藥師。
感冒症狀藥品	準備綜合感冒藥即可，若熟知自己平常感冒症狀，可另外情況準備單一症狀藥品，如止咳或鼻炎錠之類的。	高山環境，應將所有的類感冒症狀，優先評估為急性高山症，切誤使用感冒相關藥品而錯過下撤時機。
丹木斯	急性高山症之預防。	此為處方用藥，應經過醫師處方才可使用。副作用包括四肢麻木及遲鈍、頻尿，發生上述副作用不用太過擔心，停藥後相關不適即會消失。

• 其他藥品及防護用品

品項	用途	提醒事項
防蚊液	防止蚊蟲侵擾。	不是所有防蚊液成份皆適用於兒童，請找尋「兒童專用防蚊液」。
蚊蟲叮咬用藥	針對蚊蟲叮咬止癢、舒緩。	兒童不可使用過於刺激之品項，請找尋兒童專用產品。
防曬乳	防曬。	兒童不可使用過於刺激之品項，請找尋兒童專用產品。
硬蜱拔除器	拔除硬蜱用。	將硬蜱拔除後，要去各大醫療院所治療及追蹤。
彈性繃帶	固定、包紮用。	
酸痛凝膠	肌肉酸痛之舒緩。	兒童不可使用。

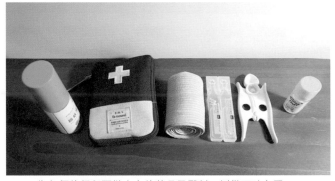

為每個的行程預備合宜的藥品及醫材，以備不時之需。

❗ 特別注意：藥品務必先諮詢醫師及藥師，才可以預備及使用，此處將針對兒童在山上會發生之情況提出改善方式。

Part 3

選擇適合的
健行模式

你喜歡哪一種？

- 1 -

參加登山團應有的態度

　　如果你對於一般比較親民的郊山步道已經駕輕就熟，想要帶孩子嘗試難度稍高的登山路線，除了自行組隊以外，也有許多的商業登山隊可以報名。不少熱門登山路線，例如知名的台灣高山湖泊：嘉明湖，就有專業的團隊來承包。

　　若想以自行組隊的方式去嘉明湖，首先要對於行程資訊及裝備做詳細的規畫，接著進向陽山屋及嘉明湖避難山屋的床位抽籤、付費，申請入園及入山，等一連串繁複流程。上山當日，開車一路到達遙遠的向陽森林遊樂區，由父母背上 15 ～ 20Kg 的重裝開始這趟旅程。如果是沒有高山經驗的家庭，無法自己規畫行程，沒有合宜的裝備，更別說高山的烹煮能力。面對可能發生的高山症、迷途風險，很容易

讓父母們卻步。

　　最簡單的方式就是找一間專業的商業登山社，請他們為我們安排行程、抽籤，由專業的登山嚮導帶領，協作大哥們背負大量的食材物資上山，並為大家煮食。而身為「顧客」的我們，只需背著隨身小包，負責走路即可。

　　這樣聽起來，跟著商業團真的輕鬆多了，只需付錢、報名，然後就完全交給「專業的」，剩下的就不用我們去煩惱了。但真的是這樣嗎？我的答案是：「對」也「不對」。確實，跟團會輕鬆很多，因為食、住、嚮導都有商業團為我們打理好了，我們只需帶足夠的衣物，負責走路。但有些我們有可能會遭遇情況是不得不去注意的：

1. **商業團及嚮導的品質**：我們認識幾位熱心又專業的嚮導，不管是出發前的提醒、路程中的協調及細節的安排，都讓人很放心。但是對於初次接觸的父母，真的很難了解各家業者的品質。登山與旅遊是不同的兩件事，如果我們在沒做任何功課的情況下，就跟隨嚮導上了山，面對驟然而來的風險，卻完全沒有處理的能力，不就將全家人置於危險之中嗎？

2. **孩子與其他隊員的配合度**：許多的山難報導，原因都是隊員們體能的差距過大，而造成前後距離過長，讓嚮導無法瞻前顧後。我們的孩子真的能夠跟上成人的腳程嗎？孩子在路途中累了，需要休息或

迫降，其他隊員能夠配合嗎？在拉距過長時，是否確保在面對路跡不明時能走在正確的路徑上？

3. **旅程缺乏彈性**：讓孩子在山徑上找尋有趣的事物，是親子健行最重要的目標之一。大部分以成人為主的商業團，皆以登頂為目標，不會因為我們家今天不想登頂了就改變全隊的計畫。少了彈性，少了發現有趣事物的機會，也奪走孩子走出戶外的樂趣。

　　自組隊是什麼？如文中最前面所提的，除了自己家組成的隊伍上山，近年也流行另一種隊伍：網路自組隊。就是網路上的登山同好相約上山，例如：親子健行社團。

　　通常是由一個家庭在臉書發出邀請，其他家庭跟隨出團。這樣團體所帶來的好處是，完全是親子組成，能夠約年齡相似、山齡接近的家庭一起上山，減少腳程及經驗的差距過大的風險，當然也可以幾個親子家庭一起參與商業登山隊，也能帶來相同的好處。

　　所以這樣就安全嗎？當然不是，不管是商業團或自組隊，全體都應該要有風險自負的觀念。這不代表商業團不需顧及全團員的安全責任；而是每個團隊成員都要將安全掌握在自己手上，而不是完全交予他人。這才是負責任登山的表現。

跟隨團隊爬山應有的準備

1. **路線、紀錄研讀**：不管是商業團、自組隊，我們每個人都應對於路線先有完整的了解。如果不小心脫隊或者閃神走岔到別的山徑，才能根據所做的功課回到原本的路徑，減少迷途風險。最好也能為自己準備手機 GPS，路上能隨時掌握自家所在位置。

2. **緊急裝備都應帶在身上**：山上天氣瞬息萬變，前一刻還藍天白雲，下一秒已滂沱大雨；有時路程比想像中的遠，走到摸黑了還走不完，這時該帶的雨具、頭燈……甚至是不小心脫隊時，是否有確保自家渡過一夜的裝備？

　　帶著孩子上山，如果有其他的家庭相伴，相信旅程會更加的愉快。但不管是跟著什麼樣的團體一起上山，都一定要做足功課，才能夠開心上山，平安下山，享受愉快的旅程。

- 2 -

入園與入山的申請

　　台灣有廣大的山林土地，有不少位處深山，分別由好幾個單位來管轄。加上台灣山區的地形破碎複雜，危險性高，所以以往政府所採取的方式，是以「封山」的方式來限制人民入山的範圍或以嚴格的入山登記，想與山林親近的人們必須花費大量時間，在規則皆不相同的各國家公園及林務局網站上填單、申請及抽籤，然後還要再跟警政署申請入山，以繁雜消極的態度來防止山難的發生。

　　幸好，在今年（2019 年）10 月，政府以「開放山林，向山致敬」為題，宣佈山林全面解禁，開放林務局現有的 81 條林道，以「管車不管人」的方式，讓山友們可以步行的方式出入。並且整合眾單位的申請進入方式，於同年 11 月 1 日上線「一站式入山登記」網站，簡

化入山流程，讓親近山林不再是一件麻煩的事情。

雖然是「單一窗口」申請，但是所有表單依然會送達各國家公園、林務局及警政單位，所以父母在申請前應了解一下，台灣各個山林管轄單位及其管轄範圍。

山地管轄分成兩大系統，分別為「國家公園」及「林務局的自然保留區」，而在確定取得山屋的床位、營地及入園（山）資格，表單也會將同時送達警政署「入山案件申辦系統」進行入山許可申辦。

一站式入山登記網站：http://hike.taiwan.gov.tw

各單位的管轄範圍如下：

	單位	管轄範圍
林務局	自然保留區 自然保護區	22 個自然保留區。 6 個自然保護區。
	山屋／營位	天池山莊／營地 檜谷山莊／營地 向陽山屋／營地 嘉明湖山屋／營地
陽明山國家公園	生態保護區	鹿角坑生態保護區 磺嘴山生態保護區
國家公園	玉山國家公園	排雲山莊、瓦拉米山屋／營地等。 共 30 個山屋及營地。
	雪霸國家公園	七卡山莊、三六九山莊等，共 31 個山屋及營地。
	太魯閣國家公園	成功山屋、奇萊山屋、雲稜山屋、南湖山屋等。
警政署	警政署入山許可	

行程登記及入園申請

1.日期確認	2.行程計畫	3.隊伍資料	4.同意聲明	5.確認送出

█ 路線

嘉明湖國家步道

出發日期		行程天數		出發人數	1 ▼

█ 山屋/營地概況

2019年11月18日 – 24日

山屋/營地	11/18(一)	11/19(二)	11/20(三)	11/21(四)	11/22(五)	11/23(六)	11/24(日)
	可以	可以	可以	可以	可以	可以	可以
✖嘉明湖山屋 (林務局)	尚有名額 8/130	尚有名額 1/80	尚有名額 12/73	尚有名額 10/70	尚有名額 7/187	尚有名額 2/278	等待候補 0/103
✖安問山屋(林							

　　流程如下：

1. 在網站首頁上搜尋自己家要去的行程，或在下方有較為熱門的路線可以直接點選。

2. 此時網站會列出與此一行程相關的路線，選擇想要走的路線，並點選「進入申請」。

3. 確定日程、人數及山屋資訊，下方將會顯示當日及前後天數山屋的申請情況。

4. 填上詳細行程。

5. 填上申請人、隊伍資料、領隊及隊員資訊，最後再勾選「同意聲

明」，就可以送出了。

6. 資料送出，即送達負責此路線的相關單位及警政署，是不是很簡單呢？爸爸媽媽快來試試吧！

註 1：以上為經過申請才能進入之特定區域，一般郊山建行不需申請。
註 2：此章所述之「一站式入山登記」申請流程，因為剛剛上線，或許還會有需要改進的地方。所以有些部分要待山友們實際上線操作並給予建議後再修正，相信未來申請入山會愈來愈方便。

找到合適的野營地

　　進階的登山家庭應該會面臨到住宿問題，要住山屋呢？還是自己背帳篷紮營？要推薦各位爸爸媽媽，我們家最愛的戶外過夜方式：野營。雖然只有輕薄的外帳隔絕著外界，但比起山屋多了些許的隱私，也少了山屋的擁擠與吵鬧。找一個舒適的野營地點萬分重要，因為好的營地能讓我們減少風險及無謂的擔心，擁有一夜好眠讓人有好的精神完成隔天的行程。那麼該如何選擇營地呢？重點如下：

取水方便

　　最棒的野營地，就是能夠方便取得活水之處，不管是溪水、山澗流水或是地底流出的泉水，能流動的活水就是好水。方便取水的營

地，可以減少背負飲用水上山的重量，也不用大老遠到乾溪溝尋找水源，更不用忍受黑水塘的味道。但最好能離水源 60 公尺以外的距離紮營，避免我們在水邊的活動汙染水源，影響到下一位用水的山友。

在避風處紮營

山稜線及空曠開闊之處常有強風，如風速過大，拉扯帳篷的力量超過營釘固定之處所能承受的力量，就會將帳篷整個吹走。可根據風向選擇灌樹叢或箭竹叢後方避風處的紮營。

平坦、排水容易之處

相信大家都認同平坦的土地是最好的紮營地點。但請觀察週邊的山勢，該地是否為最低窪處，否則一旦下大雨，雨水將會大量匯集此處。另外，若地面比週邊土地溼潤，也可能是易積水之處。平坦之地如果能稍微傾斜，將有效幫助排水。

有陽光照射

如果能有陽光照射的營地就太好了。陽光照射，能將被雨打溼或露水沾溼的帳篷曬乾。如果有被雨浸溼的裝備，也可用營繩搭配登山杖搭建簡易的曬衣繩來晾乾。

避開地面尖銳樹枝及石頭

選擇營地時，要閃避或清除地面的尖銳石頭及被截斷的樹枝，以免讓帳篷底布被刺穿，造成漏水的事情發生。

勿在峭壁下方紮營

避免在懸崖及峭壁下方紮營，此處容易遭遇落石襲擊。也可先行觀察是否有碎石四處散落，避免在容易被擊中處紮營。

大樹下易有雷擊

夏日午後，山稜線上的雷擊是最可怕的了。請勿在大樹下紮營，以免遭受雷擊。

避免中下游河岸紮營

台灣午後雷陣雨來得快又急，大量雨水造成溪水暴漲，對在中下游河岸邊紮營的人將是致命的風險。選擇河邊，請離岸一段距離，並且與水面有些許的高度差，才不會因上游降雨而發生憾事。

找到合適的營地，就算在暴雨中也能讓全家人擁有安心的休息空間。

- 4 -
小孩離開背架開始走路

「哇！爸爸好厲害。」

我第一次背著孩子上山最開心的一件事，就是受到人的讚美。每當氣喘吁吁，無力再走時，是山友的鼓勵讓我能起身再戰。

嬰兒登山背架為喜歡戶外活動的父母帶來許多好處，讓還不會行走的孩子也能探索森林，或背著剛開始學步的幼兒遠離都市，泥土、草地、岩石、跨越倒木等，多讓他們體驗非平坦好走的地面是學習平衡的最好方式。

但是換個角度來說，登山嬰兒背架讓父母太容易帶著孩子上山，孩子累了，讓他們上背架；孩子不想走了，上背架；父母想趕路，上背架；想展現自己過人體力，上背架！孩子上背架很容易，卻也讓父

母忘記當初帶孩子到戶外，就是要讓孩子慢慢走。孩子會長大，總會對長時間坐在背架上感到不耐……所以，在孩子漸長，會走路以後，我會常常提醒自己要放她下來走路，而不是只顧著想完成自己偉大的行程。

3歲是開始計畫讓小孩離開背架的年紀，除了這個產品有負重限制外，也要讓他們開始體驗靠自己完成一個行程，這也是親子健行考驗的開始。或許我們已經背著孩子走在稍有難度的行程一段時間了，但此時我們都打掉重練，陪著孩子拖拖拉拉的走完一個步道。這時候爸媽們要先自我建設一下：

調整心態最重要

晨晨：「爸爸，我要下去走。」

「不要吧！等一下來不及登頂。」我心想著今天大老遠開車過來，不摸三角點怎麼行……把小孩子放在背架是最簡單的事，不用牽、不用怕他們跌倒、不用擔心摸黑，只要我的體力夠強，我就能背孩子到山頂，然後拍一張能放在臉書讓廣大臉友讚嘆的照片。曾經因此而「得意」，卻忽略當初帶孩子出來是為了親近大自然，直到發現和孩子一起摸摸花草、踩踩泥巴才是最幸福的時刻時，已經錯過很多親子互動的機會，因為我一直背著孩子在趕路。

從最簡單的行程重新開始

　　走過的行程還能再走一次。收起自己搜集山頭的渴望，找一條全家曾經爬過的山，難度選最最最簡單的，路程約 2～3 個小時很剛好。最好是多一點自然景觀及傳統山徑的路線，鼓勵孩子自己走，跟著孩子一起蹲下，撿石頭、松果、樹葉，這是一家人重新認識山的好機會。記得依然要帶著登山背架以備不時之需。

要挪出睡午覺的時間

　　在晨晨 3 歲半時，我們家重新造訪了天池山莊，中間讓她睡了兩個多小時的午覺。13 公里的能高越嶺西段，上升海拔 800 公尺，對短腿的孩子來說實在不易。一早出發，慢吞吞的前進，中午才到達雲海保線所，但她已經累壞了。在午飯過後，我們當機立斷，在樹下鋪上地布說：「就儘管睡吧！」漫長兩個多小時的休息，卻讓她能夠在晚上 7：30 走到天池山莊。適當的午睡，能讓小孩子恢復體力。但如果沒有足夠的休息時間，就讓午睡時間少於 30 分鐘，以免叫醒處於熟睡期的孩子，造成反效果。

把小零食當獎勵

　　不要小看小零食的威力哦！此時的孩子會因為小零食的獎勵而能走上好幾公里。但先決條件是，平時在家不輕易給予零食糖果比較

有效。我們可以把它當作獎勵，例如，每走幾根木樁，就能吃點東西。但為了孩子的健康，我們在零食的選擇上，以選擇色素及添加物少的為主，例如：黑糖塊。

設計屬於孩子的遊戲

在 Part 1 我有介紹到如何讓爬山變好玩。第一次帶著晨晨上龍潭溪洲山，我們一家三口玩起了捉迷藏，媽媽帶著孩子躲在前方的大樹或岩石後方，讓當鬼的爸爸去找，找到了再換人當鬼⋯⋯全家人就這樣一路玩到山頂，我至今還記得笑聲傳遍山頭的歡樂情景。從溪洲山沿稜線到新溪洲山中的鞍部，有個小小的遊樂場，有盪秋千、蹺蹺板，是晨晨以前去新溪洲山有玩過的。出發前，我們跟她說會經過那個遊樂場，於是她從登山口就一直期待能夠再玩一次。就算時間沒計算好，必須摸黑前往，她也不願意撤退。這一天晚上，滿山的螢火蟲陪著我們一家玩著盪秋千，是讓人難忘的回憶。記得，設計屬於這個年紀孩子的遊戲，可以鼓舞孩子不斷向前推進喔！

給孩子一個小驚喜，在休息時拿出她最愛吃的水果。

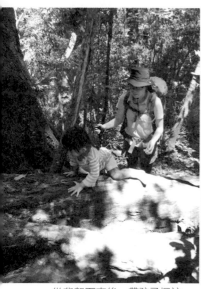

從背架下來後，帶孩子探訪每一個曾經走過的路線。

在雲海保線所鋪上地布、睡墊，全家人來睡午覺吧！

第一次親子健行好好玩！

- 5 -

一步一步慢慢來，
不要越級打怪

　　曾聽過這樣的一個真實事件，有一個家庭常帶著小小孩走遍台灣山岳，並將這過程的心得及感動記錄在網路上。有一天下午，一位正在上班的父親無意間瀏覽到這一個家庭的行程紀錄，紀錄上的這個孩子年齡比自己家的還要小了許多，此時心裡萌起了帶孩子上百岳的芽苗。他很興奮的參考了其中一個百岳行程，並且開始著手為全家人準備了這場冒險。

　　這一天早上，全家人出發了，走在這條美麗的山徑上。登山口海拔大約 2000 公尺，意謂著今天要上升高度為 1200 左右，這對一般登山客已是極為辛苦的過程，何況是他們還帶了一個沒有足夠登山經驗的小女孩。極陡的上升讓孩子吃盡了苦頭，她很努力的沒有讓自己崩

潰，但她真的累壞了，爸爸也盡量讓她在路程中能有充足休息。

　　下午 3:30，山中開始漫著薄霧，當冰涼的霧氣貼在爸爸的臉上時，他才驚醒，今天應該要走 5K 的路程，他們還走不到一半。在簡短的家庭會議後，他們決定立即返程，擔心摸黑的爸爸，在急陡又溼滑的樹根上高速下山，此時發生了不幸的事情，他滑倒了。當再次站起時，爸爸發現自己的腳踝已嚴重扭傷，他試著扶登山杖努力的走著，發現完全無法靠自己下山，此時全家已陷入膠著……17:30，黑夜降臨，迫不得已，只好打了求救電話，還好離登山口不遠，很快就就由當地警消帶著他們下山，結束了這驚險的旅程。

　　這件事讓我驚覺，我們家的網路紀錄也很有可能誤導別人，以為小晨晨可以完成的行程，自家孩子也絕對沒問題，反而忽視了路線的難度和風險。那麼，該怎麼培養全家人有足夠的能力朝較難的行程邁進呢？我衷心的提醒，就是「一步一步慢慢來，不要越級打怪！」

　　體能，不是一蹴可幾的。平時邀請孩子一起做體能訓練，核心肌群、深蹲、跑步……等。假日，以山養山，帶著孩子從郊山開始練習，從簡單的階梯步道，到充滿泥巴的傳統路徑，最後是陡峭的岩石攀爬路線，這些除了能建立體能以外，也讓肌肉有更佳的協調性。走郊山時，可特意增加背包重量，熟悉實際在山中體力被消耗的感覺，也可學習在負重下維持平衡感。

　　練習在山中地形行走是非常重要的事。我曾經帶著一群成年人，

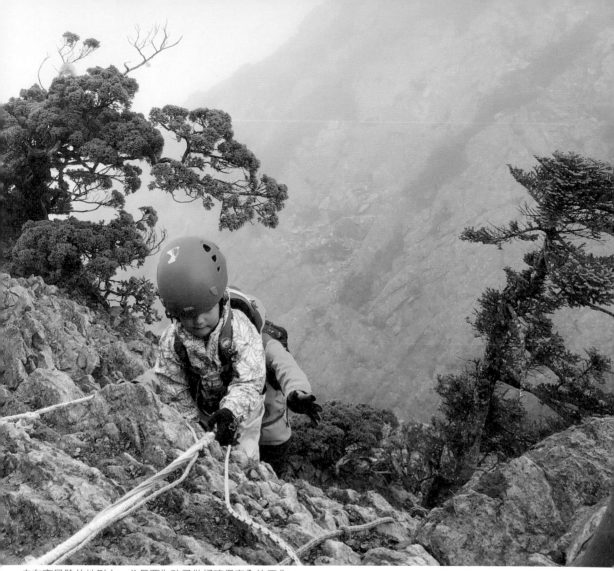

走在高風險的地形上，父母要為孩子做好確保安全的工作。

簡單的拉繩攀登，對晨晨來說已是駕輕就熟的地形。

平時就要帶著孩子上山嘗試各種地形。

走在中級山樹根無限盤結的迷魂陣中，在經過一段瘦稜後，就是稍有陡度的下坡。對於從未經歷這種地形的一群人，竟然用極為緩慢速度行進，深怕跌倒受傷，而這對於晨晨來說，是可以一邊聊天就輕易跨越的地形。父母們要多帶孩子，在安全無虞之下嘗試練習，才能從容面對山中的各種地形。

中級山的難度不亞於高山，原因在於地形複雜，且路跡不清容易迷途；而高山百岳則有高山症的風險，不可輕忽。郊山是所有中級山、高山的練習場，一家人要在平時的練習中，訓練出足夠的體力、肌力及跨越地形的能力；再來就是從簡單的行程來學習登山杖使用技巧及練習 GPS 的使用等。待全家人的能力被建立起來後，再漸漸增加難度，試著挑戰單日的中級山及百岳，你將會發現平時的訓練成果將被展現出來。

- 6 -

親子健行選擇路線的
注意事項

　　登山健行，對孩子來說，最重要的就是一條有趣好玩的路線，可以讓他們在活動中找到歡樂；而一條景色優美的路線，是讓父母享受旅程的重要元素，也可讓成人放鬆平時工作緊繃的神經；一條充滿冒險的路線，可以讓全家人經歷千辛萬苦後，一起享有達成目標的成就感。

　　合適的路線，能讓一家人擁有共同的美好回憶；如果選不好，反而會讓爬山成為孩子避之惟恐不及的活動。

尋找好玩的元素

好玩的元素，不只是為孩子而預備，父母也要跟孩子一起玩呀！決定一個路線前，先找找是否有好玩的元素。例如，孩子都愛玩水，在炎炎的夏日中找一個玩水行程，將會是讓小朋友最為難忘的。

另外，其他人的文字紀錄也是挖掘有趣元素的好管道：中級山的巨木獨木橋及無數可供鑽探的樹洞，孩子最愛的拉繩攀岩地形、人見人爬的大樹等等。出發前，先將這些將會在山上遇到的有趣事物告訴孩子，讓他們充滿期待！

季節限定美景

在台灣山上，一年四季都有不同一景色可以觀賞，依季節選路線，可以讓心情更加美麗：二月，處處有櫻花，與孩子漫步樹下，享受粉紅當中的幸福滋味。五月，五月雪紛飛，步道上滿滿可愛的油桐花；八月，來到花東縱谷，欣賞滿山遍野的金針花；十月，站在東北角的黃金稜線上，吹著海風，看著銀白的芒花波浪隨風而飄動；十二月，走在山稜線上，壯觀的雲海隔離了我們與山下的世界，閉上雙眼，想像自己在上面跳躍的畫面。

舒適的溫度

台灣是熱帶島嶼，氣溫偏高，在炎熱的天氣爬山真的很折磨人。在夏天，建議走在中、高海拔的森林。海拔每上升 1000 公尺溫度下降 6 度，夏季如果安排行程在海拔 2000 公尺的森林，在樹林遮蔭之下，你將會訝異山上是如此涼爽。另一個方案是走在水邊，瀑布所噴發的負離子，絕對是夏日中最棒的享受，快帶著孩去山上吹免費的冷氣。提醒，夏天上山要帶充足的飲用水。

若是天冷的季節，可以去附近的郊山走走。冬天就算躲在室內，也是手腳冰冷、精神萎靡，此時可正是在郊山散步的好溫度！讓孩子在山徑上奔跑、呼喊及跳躍，父母們將雙手舉起伸展筋骨，在冬天流一點汗，能讓全家人再次充滿活力。提醒，面對寒冷的空氣，使用頭巾將頭、頸部包好，避免讓孩子及自己吹過多的寒風而引發頭痛喔！

評估體能需求

「別人家的孩子能走完這個行程，我們家做得到嗎？」這是許多父母常會提出的問題，要判斷孩子是否有足夠的體力走下山？那就要學習如何分辨一個行程的難易。可以從兩個參數能初步判別：1. 里程，就是全程要行走幾公里。2. 海拔上升量，就是從登山口到山頂的垂直上升量。難度不能以單一數據來判斷，例如：草嶺古道，從新北市貢寮出發到宜蘭大里有 8.5 公里之多。但高度落差卻只有 350 公尺，代

表路程雖長，但全程平緩好走，是適合帶孩子來行走的步道。南投縣日月潭旁的水社大山，單程 5.5 公里，雖然比草嶺古道少，但高度落差高達 1280 公尺，由兩數據對比可知全程陡峭辛苦，這連登山客都會走得很辛苦，更別說帶孩子走這一遭了。而有時高度落差不能單單將山頂的海拔減去登山口的即可，因為有許多路線是上上下下的，將所有的爬升數據加起來才是真正的總上升量，依此來判斷難度。

如何搜尋這些數據？可從「健行筆記」的網站中找到台灣大部分路線資料，且網站裡已有初步做難易的分別供大家參考喔！

安全性的評估

除了上述的難度判斷方式外，另外就是認定地形的危險程度了。是否有危險地形，我會從健行筆記的山友心得或其他部落格文章中找尋資訊。從照片中初步可看出地形是否難以跨越，從文字中可以得知前人行走當中的風險心境。

當然也會發生這樣的一個情況：就是在出發前從資料中自認可以輕鬆度過的地形，到了當地卻跟想像中的不同。在沒有把握帶著孩子過去的情況下，此時請勇敢撤退，因為平安才是回家唯一的道路。

高山最大的風險，就是高山症。合歡山公路（台 14 甲線）讓許多的父母輕易的就能要帶孩子走上 3000 公尺的高山，半天的時間就可以開車上海拔 3275 公尺的武嶺，殊不知此時已是將全家人置於高

山症的風險當中。最好的方式，就是在海拔約 2000 公尺左右的地區住一晚適應高度，例如清境農場。

美好的住宿體驗

帶孩子住在山上，是全家人最棒的體驗了。住宿的狀況有很多種，要如何安排住宿呢？

1. 如果要上 3000 公尺高山之前，先安排在 2000 公尺左右住一晚減少高山症的發生風險。

2. 把行程多安排一天，孩子的腳程不似成人，為行程多安排一天，能讓孩子能多點時間休息，也能在過程中有足夠的時間遊戲喔！例如：雪山東峰，大部分的登山客都是一日單攻完成。帶著孩子就多一天吧！前一下午先走到 2K 的七卡山莊住一晚，隔天再登頂、下山。奇萊南華，商業團都是兩天的行程，帶孩子的我們就決定走三天，孩子不用摸黑攻頂，也多了一天在天池山莊玩耍。

3. 安排野營。沒有山屋可住之處，就安排野營吧！與孩子一起在「十七歲少女之湖──松蘿湖」住一晚，抬頭看著滿天星空，夜觀湖中竄游的白腹游蛇；早上欣賞日出，早上欣賞日出，以及水氣同時從湖面蒸散，整座山谷氤氳瀰漫的壯觀景色。

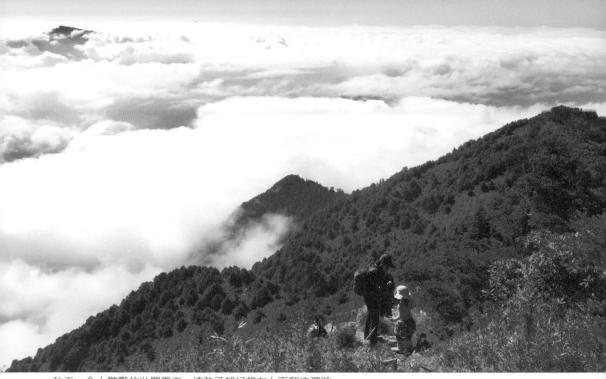

秋天，令人驚豔的壯闊雲海，連孩子都好想在上面翻滾彈跳。

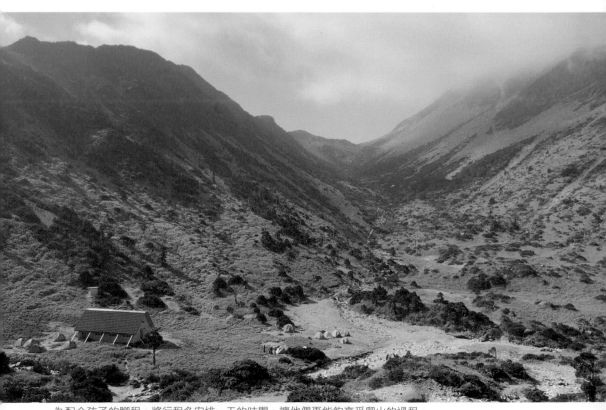

為配合孩子的腳程，將行程多安排一天的時間，讓他們更能夠享受爬山的過程。

Part 4

突發狀況
指南

我不想走了！

- 1 -

遇到黏人的虎頭蜂
怎麼辦？

　　曾有一位媽媽問我：「帶孩子上山，會不會遭到野生動物的攻擊呀？」我回答她說：「山上，不怕熊，不怕蛇，就怕虎頭蜂！」這意思不代表其他野生動物就不會攻擊人，而是機率較低，大多在遠處聽聞人聲或嗅到人類的氣味，就已遠離。

　　虎頭蜂，可以說是令登山客們聞之色變的昆蟲。全世界共 23 種虎頭蜂，台灣就有 7 種之多，只要有持續爬山的人們，難免都有與牠們相逢的機會，尤其是帶著孩子的我們，除了自己要清楚該如何應變之外，事前對於孩子的教導及提醒都十分重要。

事前預防工作

● 季節

因為秋天正是虎頭蜂築巢及繁殖後代的季節，因此具有強烈的防禦性；牠們為了收集築巢材料會頻繁進出，與登山客們相遇的機會提高，在秋季發生虎頭蜂群起攻擊的事件因此比其他季節更多。秋季出發健行前，我們家會在網路上探查路況的同時，更加留意是否有人提及虎頭蜂相關情資。

● 穿著

通常登山的會以鮮豔的服飾為主，是為了在高空中易於辨識，但如果要在秋季避免招蜂的話，建議以表面光滑的淺色及青色系的長袖衣物為主。將長髮綁起來，藏在帽子或頭巾裡面，晃動的頭髮易引起虎頭蜂的攻擊。

● 氣味

在某年秋季的馬那邦山山頂平台，有一群山友開心的烹煮一鍋豐盛且香氣十足的羊肉爐，正當他們準備大快朵頤的同時，出現了兩三隻虎頭蜂。雖沒有攻擊動作，但牠們在火鍋上方繞呀繞的，把用餐氣氛搞得十分緊張。所以上山盡量將飲食簡單化，中餐準備飯糰或行動

糧即可，過香的食物可是會招引虎頭蜂的。另外，也記得登山前不要噴灑香水。

● 孩子的行前教育

上山前提醒孩子在野外與虎頭蜂相遇是無可避免之事，若虎頭蜂真的貼身巡邏應冷靜、不要動作太大，不要拍趕牠們。

與虎頭蜂相遇的自救指南

● 遇見蜂巢

發現遠處樹上有蜂巢時，請繞道而行，避免進入虎頭蜂的警戒區。中華大虎頭蜂，也是俗稱的土蜂，通常巢穴築於土穴、樹洞之中，在建築時需將大量的泥土移至土穴外面，並堆積於洞口四周，這是辦識中華大虎頭蜂蜂巢的方式，如果有發現牠們的巢穴，請勿用力踩踏地面，並繞道而行。

● 黏人的巡邏蜂

虎頭蜂的接近有兩個主要原因，一是受到我們身上的氣味吸引而靠近，此時我們只需靜靜觀察即可，牠們會在發現無食物的情況下而離開。另外一個原因，就是進入蜂巢的防禦區域，巡邏蜂此時即開始

盤旋偵查，牠會靠近人們的頭部、身體，直到我們遠離牠們的防偵區域才會退去。但此時卻常是人們最緊張的時刻，我們的耳邊無時無刻都有牠們振翅的聲音，時而貼著我們的肩膀、手臂等處。此時千萬不可揮動手及衣服去拍趕牠們，甚至連急速閃躲的動作都不可有。請屏氣凝神，放慢且穩定自己的所有行動，邁開腳步，盡速離開。

● 盤旋蜂群變多

這代表我們有可能已十分接近蜂巢，蜂群已開始警戒提防從外入侵的潛在敵人。此時請果斷調頭，帶著孩子離開這個是非之地，減少被攻擊的風險。

● 告誡孩子

鄭重告訴孩子，所有我們過度反應都會讓巡邏蜂視為是攻擊的行為，而轉變成為攻擊蜂進行反擊。當蜂停留在孩子身上時，想盡辦法讓他們轉移注意力在腳步及手部的動作，穩定、緩慢的行進，陪著孩子一起度過這段漫長的時間。

● 當虎頭蜂開始攻擊

當有一隻虎頭蜂開始螫人時，會釋放大量的費洛蒙，將會引起蜂群群起而攻。此時請用最快的速度逃離，臥倒、包頭及躲藏皆不是正

確的行為。在帶著孩子奔跑的同時，請注意腳下的安全，才不會為逃避蜂群而滾落或墜谷造成其他更大危險。如被蜂螫到，請馬上打電話求救並盡速下山就醫，蜂毒所造成的過敏反應能致人於死。

- 2 -

會吸血的螞蟥

走在潮溼的森林裡，下了山才發現襪子已被乾涸的血浸得烏黑，這是什麼？這其實是山上的吸血怪：螞蟥，讓登山客驚聲尖叫的不速之客。光滑的黑褐色身軀，油油亮亮的，只要被溼黏的牠貼上就很難取下來；原本細瘦的牠，在吸血後能夠腫脹至原本體重的 2 ～ 10 倍。

目前在台灣已有命名的蛭類有 23 種，以棲地來分，大略可分為水棲、陸棲、兩棲及地棲。這些種類中，只有 7 種會吸食人血，其他有的以吻伸入獵物身體中，吸食螺類、紅蟲及絲蚯蚓之軟組織或食腐肉，較為大型的會以補食的方式或寄於魚類及兩棲爬蟲類身上。

而我們在台灣山上所看到會吸人血的螞蟥皆為無吻蛭，是環節動物門蛭綱的一類動物，近看會發現牠的身軀是由許多環節組成，頭尾

各有一個吸盤，前方吸盤的中間有一口器，當中有顎是用來切割皮膚的。當螞蟥貼於宿主後，會將顎推出並且切割皮膚表面，待切出傷口後即用嘴進行吸食，吸飽後就會自行脫落。在吸食過程中，牠們會釋放抗凝血劑，所以每當牠離開人的體表後，血液還會持續流出一段時間至數小時之久。所以才會有人在無意識的情況下被吸血後，衣物及襪子被血染了大片面積。

在台灣潮溼的山區大多都能看到螞蟥的蹤跡，尤其在雨後更是瘋狂竄出，走一趟茂密山林身上帶了數十隻出來也不用太意外。那麼在被螞蟥緊貼吸血時，該如何處理呢？民間都會流傳，如果硬把牠拔開，會讓牠的口器留在皮膚裡導致細菌感染、要用火燒、撒鹽、綠油精、噴防蚊液等方式讓牠死亡脫落，但以上的說法，都是不正確的！

在台灣吸食人血之蛭類皆為無吻蛭，不會將口器深入皮膚，所以不會有「口器留在皮膚內」的情形發生。要特別注意的是，用上述所提的方式來刺激螞蟥更是萬萬不可喔！因為當正在吸血的螞蟥受到刺激，會將血液吐回我們的傷口中，同時也會將牠消化道的共生菌一起吐出，這些細菌反而會造成我們的傷口感染，甚至引發蜂窩性組織炎！

● 該如何卸除身上的螞蟥呢？

如果牠還在身上爬行，沒有停留，那就是牠還在尋找可進攻的位

置，這時候我們只要將牠撥掉。如果牠在身上停留，身體漸漸腫脹，代表牠正在吸血，此時只需用手指甲貼著皮膚，推掉螞蟥的兩個吸盤，就可以讓牠順利脫離皮膚表面。

● **該如何預防螞蟥上身呢？**

　　腿部是最容易被攻擊的部位，所以上山請穿長褲並再穿上綁腿，讓螞蟥沒有縫隙可以貼近皮膚。上身穿長袖衣服，減少露出皮膚的面積，就能減少被黏上身的機會喔！上山之前，可以先帶著孩子認識這讓人害怕的生物，事前多一分的了解，山上擔心受怕就少一點喔！

遇到下雨怎麼辦？

　　我常跟其他父母說：「爬山，哪有不淋到雨的。」

　　說起來，我們家在雨中健行的經驗還挺豐富的，我們也不喜歡呀！在地形多變的台灣山區活動，天氣變化常是難以預料的，中央氣象局也很難準確預測多日之後天氣。短短幾個小時就有可能在台灣的旁邊形成熱帶氣流或是颱風，而多日縱走的山友根本無法在一兩日內撤退山下。所以，帶著孩子在雨中行走，事前有充分準備及在過程中做好有效的處置方式，才能讓親子健行保有舒適及安全。

• 出發前準備用品

　　不管氣象局是如何的預測天氣晴朗，但山上天氣多變，誰也無法預料何時會降雨。所以請務必帶著兩截式雨衣。如果能再準備一把雨傘，更能保持身體乾爽，也會更舒服。

　　一定要為孩子準備一套備用的衣物，可以替換被雨水浸溼的衣服。記得準備時要裝在防水袋裡，才不會讓備用衣服也跟著溼透了。

• 遇到下雨怎麼辦

　　聽到雷聲或看到烏雲蔽日，就可以穿上兩截式雨衣了，以免暴雨突然落下而來不及穿。在炎熱的夏日午後或在高山上冷冽風雨中，被淋溼都是有失溫的危機，另外，被淋溼的衣物及吸滿雨水的鞋子，也會讓孩子無法專心跨越地形而發生危險。而在雨中除了穿上雨衣褲，在空曠且無雷擊的風險時，帶把雨傘好處多。除了前述可保持身上乾爽外，也能夠遮避臉部不被大風雨直襲，能讓行走過程中舒服很多。穿登山鞋的，務必再套上綁腿，為鞋子與雨褲之間防水漏洞做最完整的防護，當然穿雨鞋行走就比較沒有漏水的疑慮了。

• 衣服溼了怎麼處理

　　雖然我們已經為下雨做了最完整的準備，但如果遇到大豪雨，依然有可能會全身溼透喔！在我們的領口、袖口及雨衣褲接縫處，都

是雨水最容易滲透的地方。在經歷了一天的暴風雨後，進了山屋或帳篷，換下溼衣物，我們依然須將溼透的衣服晾乾，才不會到需要使用時無衣可穿。在山上，沒有電、烘乾機，也無法生火來烘衣物，在潮溼的環境，以下 5 個步驟，可以讓它們快速回復乾燥。這樣的方式除了能將衣物、襪子烘乾外，也能為正在溼冷發抖的孩子提供即時的保暖，降低失溫的風險。上山前為著下雨多做一分準備，讓就算是雨中旅程，依然能保持愉快的心情喔！

1. 先用一張衛生紙來定義衣物潮溼的程度。將衛生紙輕壓至衣服上，如果立即浸溼破裂，即代表衣物太溼；如果衛生紙待一陣子後才輕微潤溼，代表衣服還不算太溼。兩種情況皆用以下的方式來處理，只有第四項略有不同：

2. 盡自己所能將衣物的水分擰乾。

3. 煮滾一鍋熱開水，並且倒進山貓水壺中（可耐溫 100 度的塑膠運動水壺）。

4. 過於潮溼的衣物，把它包住已裝熱水的山貓水壺，將包衣物的水壺放至塑膠袋後綁緊，再放至睡袋，過程中將衣服從塑膠袋取出釋放水氣再綁起，如此數次。比較沒這麼溼的衣服，就將已包上衣物的水壺放進睡袋，並且熄燈進入睡袋裡睡覺。

5. 隔天一早，我們從睡袋取出裝備，就會拿到靠著水壺熱水及我們體溫烘乾的衣物囉！

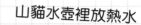
山貓水壺裡放熱水

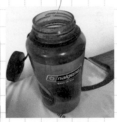

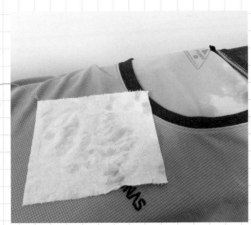

把溼衣服包住裝熱水的山貓水壺

衛生紙很快溼掉表示衣服太溼了

- 4 -

高山症的預防及處置

　　高山症是帶著孩子爬高山中最讓人擔心的一件事，一旦發作，輕則頭疼、無力，重則噁心、嘔吐、昏沉到致命，所以我們要先了解高山症，學習如何處置，就可以為行程多加一份保障。

　　有些資訊提出孩子罹患高山症的機率大於成人，讓很多父母聞之色變。而孩子體態（胖瘦）、體能、當時的身體狀態及登高山的經驗，都影響著高山症的發生機率。所以，我認為父母不需過度緊張，應該確實了解高山症的成因、預防及處理方式，才能將風險降到最低。

　　高山症指的是人在超過海拔 2500 公尺時，身體來不及適應氧氣不足所發生的症狀。由於高山氣壓低，而空氣含氧量遠低於平地，所以當人在高山上做相同於平地時的運動量還要更喘，爬得愈高感受會

愈明顯。而這些症狀有些跟感冒的症狀類似，所以許多人會因誤認而輕忽，而引發致命風險。所以當我們在高山區域出現類似感冒的症狀，在非專業醫療人員的判斷下，我們都必須優先將其評斷為高山症，並依高山症來處置，才不會錯過最佳的處置時機。

• 急性高山症

為了能讓大腦在高山地區能夠獲得充足的氧氣，將會有大量的血液流入大腦血管，而造成頭部腫脹，進一步會有頭痛、無力、噁心、嘔吐及失眠，這些就是已經構成「急性高山症」。

• 高山腦水腫

當急性高山症再更嚴重，就有可能腦壓過高而引發高山腦水腫，其症狀如酒醉般無法正常行走、胡言亂語、意識不清，此時的狀態十分危險。

• 高山肺水腫

高山肺水腫發生成因與急性高山症不同，主要是肺部無法進行有效的氧氣交換造成缺氧的情形。症狀為呼吸困難、喘不過氣，體力明顯下降，休息時也無法回復體力。

以 2018 年路易斯高山症評估標準，急性高山症是在抵達 2500 公

尺以上海拔 6 小時以後，開始出現頭痛症狀。所以勿以為到達當地時尚沒有不舒服，就不會發生高山症，有很多人是在睡眠的時候才開始急性高山症的。

如何預防高山症

1. 維持好的體適能：平時養成好的運動習慣，維持好的體力，避免肥胖上身，能降低高山症風險。

2. 睡眠充足：疲勞也容易引發高山症，上山 2 ～ 3 天讓自己和孩子都有充足的睡眠。

3. 感冒、身體狀況不佳的情況，避免讓自己去高山健行。

4. 避免海拔快速上升：單日從平地開車到超過海拔 2500 公尺以上，即有機會引發高山症的風險，最好的方式就是在海拔 2000 公尺之處睡一晚，讓身體漸漸適應高度的變化。個人單日健行爬升，海拔不超過 800 公尺。

5. 頭部、頸部保暖，不要受涼吹風。

6. 遇到任何有高山症的情況，即盡快下撤。

　　目前的高山症預防藥品，以丹木斯為主，這是處方藥品，請一定要去醫療院所請醫師開處方，才能去藥局領藥。父母有正確的高山症預防觀念，才是讓全家人擁有平安的高山旅程不二法門。

孩子不想走了怎麼辦？

前面幾篇已經和爸爸媽媽們說了幾個登山會遇到的「常見問題」，都可以藉著預防及處置方法來減少風險，但真正最常見、最棘手的難題就是孩子在山上鬧脾氣呀！

「媽媽，好累喔！」

「爸爸，我不想走了，我要回家。」

在山上很容易聽到孩子有這樣的抱怨，他們心理因素與父母原則之間的拔河，正是親子健行最大的難題。

我一直想傳達的是，親子健行跟成人登山最大的不同在於：「親子健行是為了讓孩子享受過程，不只是為了登頂。」但是不是孩子開始耍賴，父母就要順著他的意撤退回家？當然不是，經過這些年的摸

索，我認為父母應該要保持以下的態度：「不要為了要登頂，而忽視孩子體能情況；不要為了趕行程，而忘記帶著孩子享受過程；更不該為了登頂，而冒險跨越沒把握的地形。」因著原則的建立，親子健行不只是全家開心的旅程，還會是一場很棒的戶外教養之旅。

建立原則讓孩子知道耍賴無效

建立親子間爬山的原則，並且確實執行，絕不妥協。在晨晨離開背架，自己走的那一天開始，我向她訂下兩個原則：1. 山上沒有抱抱。因為抱著孩子行走山徑是危險的行為，隨時都因地形及稍不注意造成無法挽回的風險。「所以我無法在妳累的時候抱著妳走，但我可以蹲下來抱妳、安慰妳的辛苦。」這是我和晨晨當初所立下的山上第一原則。2. 山上不耍賴。「我們不會因為妳的哭鬧、耍賴，而決定下撤。」這是我們的第二個原則。所以，縱使孩子哭鬧而不前進，我會進一步了解原因。如果因為是勞累，就休息；餓了，就吃東西；心情不佳，那就坐下來聊聊，但永遠不會因為她不想走而讓決定下山。

建立目標

在每一次的行程，我們會建立明確的目標，並且風雨無阻的朝目標邁進。除了以下三件事，我們會捨棄目標而下撤。1. 任何無法確保

安全通過的地形，我們不強行通過。2. 天氣不穩定，在影響安全的情況，我們不會冒險前行。3. 任何成員身體不適，不宜再前進時，我們一定回頭。

以上皆為我們家在帶孩子爬山前一再重申的原則，並且堅定執行，也因為如此，孩子也不會輕易挑戰父母界線。

孩子不想走了該怎麼辦？

即便建立了原則，孩子還是會說不想走就不走，畢竟他們年紀小。依照我的經驗，可以做以下步驟：

1. 了解孩子的情況，確認孩子是什麼原因而不想前進，是身體不舒服，還是情緒問題。針對孩子的問題給予適時的幫助，建立他們信心，也給予溫暖的擁抱。
2. 重申目標及原則，讓孩子知道界線在哪，清楚父母不會輕易妥協。
3. 給予鼓勵，並和孩子討論出讓旅程愉快的方案，然後再開始。

有幾次，在昏暗山屋裡，山友隨口問了晨晨：「妳喜歡爬山嗎？」每當此時，我都很緊張，不得不摒氣凝神聽她回答，擔心得到的是負面的回應或因為她的情緒性回覆而被其他山友誤解。好在，目前都能得到正面的回應。

事實上，相較於住在飯店，吹冷氣欣賞窗外山景，躺在床上看卡

通，有幾個孩子會選擇去淋雨、踩泥巴？在山上待了幾天的大人們，下山後也都會想找間便利商店坐下來喝杯可樂，享受文明帶來的舒適感，我們也很難要求孩子違背自己的心意。但，當我們與孩子一起，犧牲舒適的環境來到山上，除了在山中找到歡笑外，也要在過程中學習堅毅，還有在抵達目標時得到的成就感，這才是一家人一起在山上擁有的幸福呀！不是嗎？

當孩子在山中遭遇挫折、難過，擁抱、安慰一下他們，休息一下再出發吧！

Part 5

出發去！

一起去爬山！

入 門 級

帶著 9 個月的孩子勇敢踏出第一步

觀音山
硬漢嶺登山步道

👣 登山路線安排

觀音山	➡	原路折返
↑ （1K，40 分鐘）		↓ （1K，30 分鐘）
雙亭 (弱者俱樂部)		雙亭 (弱者俱樂部)
↑ （0.5K，30分鐘）		↓ （0.5K，20分鐘）
硬漢路石碑		硬漢路石碑
↑ （0.1K，5分鐘）		↓ （0.1K，2分鐘）
硬漢嶺步道登山口		硬漢嶺步道登山口
從 這 出 發 ！		

INFO

北海岸及觀音山國家風景區
- **山岳**：觀音山，標高 616 公尺
- **高度落差**：322 公尺
- **里程**：單程 1.6 公里
- **所需時間**：往返 2 小時
- **入山／入園**：否／否
- **登山口 GPS**：25°07'43.7"N，121°25'27.0"E

　　觀音山是我們家爬上的第一座山頭，才滿 9 個月晨晨是被我背上山的，行程雖然簡單，但對我們來說卻是莫大的挑戰。一是，那時本來就沒有持續運動的習慣，不要說是背孩子上山，連自己爬山都被我視為畏途。二是，在台灣帶孩子到戶外，本來就不被親友及長輩認同。所以，第一次要帶孩子上山，需要被克服的問題，其實不是孩子有沒有能力度過難關，而是父母有足夠的決心及勇氣。

　　在我們家走的路線愈來愈進階了以後，許多親友們開始不吝於給我們讚美，事實上，並不是我們家特別厲害，只是我們願意鼓起勇氣踏出第一步。

　　我們深信，父母因著孩子勇敢上山，而孩子也會因著父母成為一個充滿勇氣的人。本週末，安排全家人走一趟觀音山。出發吧！

　　觀音山位於淡水河口西岸，每當從台北市開車走高速公路南下，都會在右側、淡水河的正對面看見觀音山龐大的山體座落在河邊。其山頂

被稱之為「硬漢嶺」，是因為此為以前憲兵學校的訓練路線，山頂的硬漢牌樓：「走路要找難路走，挑擔要揀重擔挑」，「為學硬漢而來，為作硬漢而去」正是鼓勵登山者充滿勇氣來面對未來挑戰的精神。

　　山頂甚為壯麗，北從台北港一路往東遠眺，可看到淡水河口、關渡大橋、陽明山之面天山及向天山、台北市 101 大樓，最後止於五股。步道以石階為主，一開始是在樹蔭下沿之字而上，沿途有石椅、涼亭可供休息，是適合帶孩子慢行的路線。在「雙亭」有「弱者俱樂部」的石碑，可鼓勵孩子保有堅持不懈的毅力再次提氣而上。也可以走 O 型之路線來欣賞不同的景觀，走硬漢嶺步道而上至山頂，下山至與楓櫃斗湖岔路口取右而下，可到達觀音山風景區的遊客中心。

● 注意事項：部分石階由岩石挖鑿而成，階梯表面較為凹凸不平，且容易生苔，在雨後行走要小心地滑危險。

👣 **其他周邊步道：**林稍步道、牛港稜步道、福隆山步道、楓櫃斗湖步道、牛寮埔步道、尖山步道

硬漢嶺的環景視野，是辛苦登頂的最佳禮物。

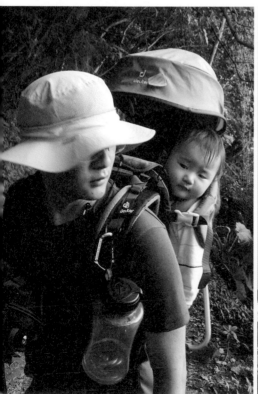

在晨晨剛滿 9 個月的時候，我們就開始背著她
縱橫山林。

山頂的硬漢碑。

出發去！ ▶ 129

入 門 級

屬於孩子的小小山友

姜子寮山
步道

登山路線安排

姜子寮山 ----▶ 原路折返

（0.7K，35 分鐘）　　（1.6K，45 分鐘）

稜線叉路口　　　　　姜子寮山登山口

（0.9K，40 分鐘）

姜子寮山登山口

從這出發！

基隆市暖暖區
- **山岳**：姜子寮山，標高 729 公尺
- **高度落差**：286 公尺
- **里程**：單程 1.6 公里
- **所需時間**：往返 2 小時
- **入山／入園**：否／否
- **登山口位置**：25°03'46.9"N，121°43'21.4"E

　　你知道大部分的孩子都是天生的交際好手嗎？我總會聽到父母說：「我的孩子很害羞，希望能夠找到引導孩子進入團體中的方式。」其實他們需要的不是引導，而是時間。

　　姜子寮山步道是我們喜歡約其他家庭一起的行程，寬大平緩的步道，讓孩子在安全中親近山野，林蔭下的階梯及木椅是父母交流的去處。和其他家長一起組隊登山，家長們對晨晨的第一印象總是：她怎麼能夠這麼安靜、穩定？其實此時她正在害羞，但我沒打算做任何事來建立她與其他孩子的橋樑。起初，她會靜靜觀察其他孩子在做什麼？有什麼是能真正引起她的興趣的事？接著她會試著爭取摻一腳的機會。待兩三小時後，她已經能和其他孩子瘋玩在一起了。

　　孩子需要我們給他們時間與空間，自我訓練交誼能力，山上是絕佳的地點。爬一座山，不是短短半小時能夠完成的，在半天或更多的時間裡，他們會因著體能、年齡及性別，分成一個一個的小團隊，玩著屬於

他們同一國的遊戲。從安靜黏著自己的父母，到在歡樂中跑給大人追。我們在與其他家庭一起登山的過程中，看到孩子的成長。

姜子寮山是平溪、汐止、暖暖、基隆市及七堵的界山，是台灣小百岳編號 11。步道登山口位於泰安產業道路的終點停車場，開車會先行經泰安瀑布，我們家都會先在瀑布下方吃完早餐，再開車前往登山口。

山頂寬大，且擁有 360 度超棒視野，且在四處分別建有觀景台供人遠眺。北面為五指山山系，在天氣好時還可看見海面上的基隆嶼；東面為五分山山系及基隆山，南方是平溪三尖，而西面是四分尾山山系，還可遠眺台北 101 大樓。由於山頂無大樹遮避烈日，所以在北面觀景台下方，有山友們自設的桌椅供山頂休息。

由於山頂寬大平緩，是適合孩子們跑跳玩樂的場所，通常花 1 個小時帶小孩走上山頂後，在上面所待的時間反而會比行走的時間多很多。孩子們會在觀景台正下方潮溼之處發現這裡豐富的生態，青蛙、蜥蜴、昆蟲等，這些都是孩子享受山野的大好機會喔！

❗ 注意事項：

1. 姜子寮步道岔路極多，在稜線處可經古道行至泰安瀑布及姜子寮絕壁，但路徑已非整理完善的清晰山徑，如要前往，應先做好完整的行前計畫，或跟隨有經驗的嚮導前往。
2. 山頂烈日曝曬，請為自己及孩子做好完善的防曬準備，遮陽帽不可少。

👣 **其他周邊步道**：姜子寮古道、泰安瀑布、蝴蝶谷步道、姜子寮絕壁步道

姜子寮山有好走的傳統山徑，和山頂的絕佳視野，是適合一家人來訪的步道。

觀景平台下方是登山客休憩聊天，以及孩子發現驚喜的好地方。

入 門 級

全家人在山中學會知足
霞喀羅國家步道
（養老－馬鞍）

🐾 登山路線安排

馬鞍駐在所遺址 ……→	原路折返
（1.5K，30 分鐘）	（1.5K，30 分鐘）
栗園駐在所遺址	栗園駐在所遺址
（4K，100 分鐘）	（4K，100 分鐘）
養老登山口	養老登山口
從這出發！	

INFO

新竹縣尖石鄉
- **山岳**：無
- **高度落差**：260 公尺
- **里程**：單程 5.5 公里
- **所需時間**：往返 4 小時 30 分
- **入山／入園**：否／否
- **登山口 GPS**：養老登山口 24°35'17.4"N，121°15'20.1"E

　　霞喀羅國家步道座落於新竹縣尖石鄉與五峰鄉之間，是日治時期，日軍為了壓制此地之泰雅族原住民而開設之警備道，並在此短短的 23.5 公里中間設置了數個駐在所，以此來方便管理此地之山區部落。雖然現今駐在所遺址大多只剩空地或石砌之駁坎遺跡，但身在此處仍有回顧當時情境的感覺。

　　霞喀羅國家步道總長 23.5 公里，加上中間有幾處大型崩塌，要帶著孩子走完全程實在不易。但誰說一定走全程呢？我要推薦父母，這裡最適合帶孩子來訪的路段，是從養老登山口到馬鞍駐在所遺址，只有 5.5 公里的路程。

　　從登山口出發，除了偶爾要閃過地上泥濘外，其他都是平緩的地形。在栗園駐在所遺址，大片的竹林尤如電影「臥虎藏龍」場景，壯觀不失清雅，蒼翠又不失俊秀，讓人駐足停留。馬鞍駐在所在秋、冬季時，陽光從大片楓紅的縫隙中照射在滿地的落葉之上，是讓我們久久無法忘懷的美景。遠觀楓林與綠葉交織，時而山嵐劃過，尤如水墨畫一般。這是

一年四季皆適合來訪的路線，帶著孩子健行千萬不能錯過。

記得有一次我們全家在這裡野營，那一天我們很早就已經到達營地了，有一個下午的玩耍歡樂時間，最近睡眠不足的我，決定睡一下午覺。

但晨晨不想睡，她用睡袋蓋住自己，拿著手電筒在自己設計的山洞裡探險，就這樣在玩了一個下午。爬山的這幾年，我發現孩子總能在有限資源的環境下玩得很開心，拿著杉樹掉下的枯枝當魔法棒，箭竹是寶劍，疊石永遠是玩不膩的遊戲，而回到都市的她，卻總是在嫌玩具不夠，同學們有的她都想要。每次走進 7-11，都在 Hello Kitty 系列商品前駐足良久。

如果你問我，在戶外的孩子是不是比較容易知足？我相信是的，在自然環境的孩子有更多的想像力，他們能輕易在田裡、水池邊或是竹林中找到樂趣的來源；而身在都市的孩子，卻有了成堆的玩具還不能滿足。帶孩子走進山中的過程，我們漸漸體會大自然能讓孩子享受當下，玩在當下，也有知足的當下。帶孩子走在森林中，沒有手機的「叮」聲，只有風雨、昆蟲或鳥鳴的聲音。一家人一起爬山的幾個小時，在收訊不良的環境中，卻是在山下難以取得的緊密依靠。

❗ 注意事項：
1. 開車進入此處山區行駛不易，需注意安全。
2. 山徑泥濘多，建議穿著雨鞋或登山鞋。

秋天要帶孩子來馬鞍駐在所遺址賞楓、撿落葉喔！

栗園有高聳的竹林場景。

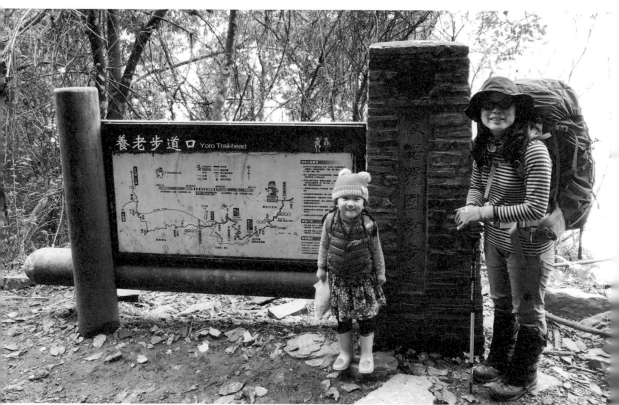

養老登山口。

孩子哭鬧的真相

馬那邦山
登山步道

👣 登山路線安排

路線 1 　　　　　　　　　　路線 2

路線 1		路線 2	
馬拉邦山	（20 分鐘）	馬拉邦山	（30 分鐘）
（20 分鐘）	石門	（30 分鐘）	大石壁
大石壁	（10 分鐘）	石門	（15 分鐘）
（25 分鐘）	古戰場	（30 分鐘）	階梯登山步道
階梯登山步道	（20 分鐘）	古戰場	（30 分鐘）
（30 分鐘）	叉路口	（15 分鐘）	櫸木林
櫸木林	（20 分鐘）	叉路口	（25 分鐘）
（35 分鐘）	上湖桂竹林	（40 分鐘）	天然湖
南線／天然湖		北線／上湖桂竹林	
從這出發！		從這出發！	

INFO

苗栗縣大湖鄉

- **山岳**：馬那邦山，標高 1407 公尺
- **高度落差**：407 公尺
- **里程**：單程 4.2 公里
- **所需時間**：單程約 3 小時
- **入山／入園**：否／否
- **登山口 GPS**：天然湖登山口 24°21'55.5"N，120°54'08.1"E
 上湖登山口 24°22'39.9"N，120°54'33.3"E
 湖登山口 24°22'47.6"N，120°54'42.6"E

　　馬那邦山難度不高、路線選擇多，又是賞楓的好地方，我們家就去了好幾次。記得有一次在這兒發生了一件事，讓我更懂得觀察孩子、不要有先入為主的想法。

　　「我頭痛不舒服，我想回家。」從登山口出發，才走沒幾步路，晨晨哭喪著臉提出要求。「妳出門前還在家裡玩得很開心呀！怎麼這麼巧，剛要上山就不舒服了！」我質疑她，這海拔高度不需要擔心高山症的風險，而且開車到苗栗馬那邦山，花了一個多小時的車程，我可不想就這樣「空手而歸」。

　　被駁回的晨晨，無奈的提著沉重的腳步，開始踩著階梯。今天的腳步異常的沉重，速度慢得讓我快抓狂。我忍耐著，試著用數種方式吸引她，用各樣理由催促她往山頂前進，但怎麼就是沒有用……最後我生氣了：「妳今天怎麼這樣！午後雷陣雨是不等人的，妳知道嗎？！」她脹紅著她的小臉，哭著說：「我就不舒服，腳好痠呀！」此時，我才注意

到她的步伐有些踉蹌，不像是這個年紀的孩子能裝出來的，她是不是真的生病了？當下決定下撤，回到家才發現她已高燒 39.5 度，原來有問題的人是我……

「先入為主」是父母最常與孩子發生誤會的原因之一，我們認為自己比孩子多了三十多年的人生經驗，總以「難道我看不出來你在耍賴嗎？」這樣的態度來指責孩子，卻因此忽略孩子當時的困難與提出的需求。從帶孩子爬山開始，我漸漸理解，我不該完全以自己的標準來要求家人，而是要尊重孩子真正的需求。親子健行是親子共同成長的課題，不該是父母單方向的教導孩子，期待我們都能在過程中受益。

馬那邦山，為大湖鄉的第一高峰，其登山步道在日治時代所闢的隘勇路，也是當時泰雅族人抗日事件的古戰場，現立有一紀念碑。這裡最知名的景色，就是在主稜的兩側青楓及楓香，每當秋天來臨之時，滿山遍野的楓紅，時有雲霧飄渺的山嵐穿梭林間，十分的浪漫。此時這兒會擠滿賞楓遊客，停車位找尋不易，假日期間應盡早來訪，才不會因車位而掃了興致。

初次帶孩子來走，從天然湖登山口出發，一開始有泥土山徑及數個小橋，帶著小小孩來這裡探索、找尋昆蟲，是能建立孩子自信心，獨立走完全程的路線。接著陡上的階梯，直接到達馬那邦山山頂，山頂平台寬大，天氣好時可瞭望聖稜線。山頂下方還有一個更大的平台，有數個石椅，可在登頂後來此用餐休息。如果是春季來訪，下山後還能帶孩子去採採草莓，讓親子出遊有不同的體驗喔！

! 注意事項：

　　從上湖登山口（北線）上山，要走一段產業道路，請確實評估自身及孩子體能。

其他周邊步道：細道邦山步道

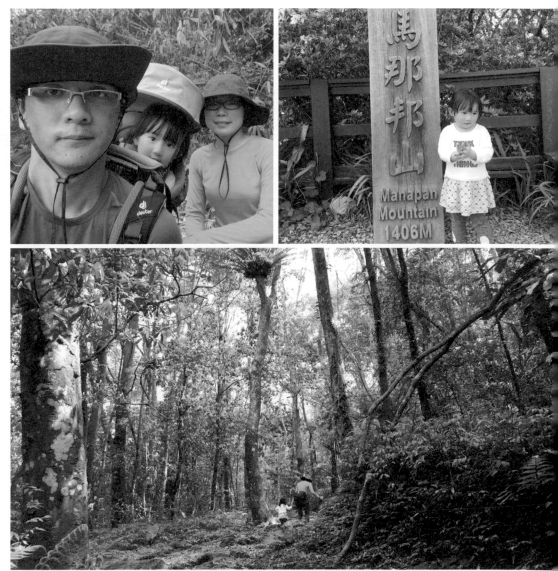

馬那邦山登山步道，全程都走在茂密的闊葉林中。

入門級　進階級　挑戰級

在山裡學會謙卑
東洗水山
步道

👣 登山路線安排

東洗水山　----→　原路折返

（0.2K，10分鐘）　　　（0.8K，60分鐘）

山字水泥柱　　　　　東洗水山登山口

（0.6K，60分鐘）　　　（3.8K，90分鐘）

東洗水山登山口　　　雪見遊憩區遊客中心

（3.8K，90分鐘）

雪見遊憩區遊客中心

從這出發！

INFO

雪見遊憩區
- **山岳**：東洗水山，標高 2248 公尺
- **高度落差**：226 公尺
- **里程**：單程 4.6 公里
- **所需時間**：往返約 5 小時
- **入山／入園**：是／否
- **登山口 GPS**：雪見遊客中心 24°25'30.0"N，121°00'48.2"E

　　走在山裡，我們才會真實的發現，原來人是這麼的脆弱，什麼「人定勝天」？什麼「征服」？在大自然的眼中，這不過是些不懂事的狂妄言論。當毀滅來臨，哪怕只是直徑一公分的小落石，都能讓壯碩的身體倒下，尤其是走在往東洗水山的司馬限林道上，看到從崩壁落下解體的石塊，更能體會這樣的感覺。

　　這樣說並不是讓父母提心吊膽的帶孩子上山，而是藉此提醒我們自己，在大自然面前，我們是如此渺小，更應用謙卑的態度開始一家人的登山活動。因著謙卑，做好萬全的準備再出發；因為謙卑，我們以親近的態度取代征服；因著謙卑，我們客觀評估自己的能力而撤退，山永遠在這兒等著我們再次來訪。

　　山，永遠不會被我們征服，相反的我們要因著能平安走在山中而心存感激。帶著孩子走進山裡，讓他們學習對大自然謙卑，讓他們以敬畏的態度來到山中，這才是親子健行中要帶給孩子最重要的功課。

東洗水山位於雪見遊憩區內，是此區域最高的一座山，也是我們家最愛的夏日避暑步道之一。東洗水山在司馬限林道 27.5K 起登，但車子只被允許開到林道 23.7K 的雪見遊客中心。從司馬限林道 23.7K 開始的健行路段，全程皆在近 2000 公尺的海拔，加上杉木林遮蔭，説是天然冷氣真不為過。在路程中有一小段透空觀景柵欄，在天氣晴朗時，可欣賞聖稜線及雪山西稜的壯闊風景。林道平緩，讓孩子及父母都能輕鬆愉快的享受森林浴，單程 3.8 公里的路程，並沒有想像中的遙遠，從登山口起登到東洗水山只有 0.8K，但卻是全程陡上，部分路徑還需靠拉繩才得已通過，因步道有部分路基掏空，所以請在小朋友下方協助安全通過。上稜線後，再行走 10 分鐘即可到達山頂。山頂無展望，有木椅及休憩空間，可舒緩剛才陡上辛苦。杉木林道上鳥類生態豐富，提醒孩子輕聲來訪，説不定會遇到覓食的藍腹鷴喔！

⚠ 注意事項：

1. 因為潮溼，此區域有大量可愛蕈類可以觀賞，但請勿觸摸或食用，以免在不知情下吃下帶有毒性的品種。
2. 司馬限林道部分路段會有落石，經過時應輕聲快速通過。
3. 因海拔較高，加上溼氣較重，所以體感溫度會比山下低很多，請準備充足保暖衣物。

👣 **其他周邊步道**：北坑山步道

走在起霧的司馬限林道上，別有一番風情，記得多準備一件保暖衣物。

東洗水山山頂是一個小平台。

在小朋友想像的世界裡，有許多可愛的小精靈住在
小菇菇裡喔！

入 門 級

享受雨中的大自然
桃山瀑布
步道

登山路線安排

桃山瀑布 ----→ 原路折返

↑ ↓

（70 分鐘） （100 分鐘）

↓

武陵吊橋 武陵吊橋

↑ ↓

（5 分鐘） （5 分鐘）

↓

武陵山莊 武陵山莊

從這出發！

INFO

武陵農場
- **山岳**：無
- **高度落差**：450 公尺
- **里程**：單程 4.3 公里
- **所需時間**：往返約 3 小時
- **入山／入園**：否／否
- **登山口 GPS**：武陵山莊 24°23'52.1"N，121°18'26.2"E

　　「下雨天，要不要取消行程呀！」一個將要跟我們一起上山的媽媽樣問。我說：「穿雨衣，帶傘就行了呀！都大老遠的來這裡了，取消多可惜呀！」

　　我們家是出名的「每次上山都在淋雨」，因為我們不會一下雨就輕易取消行程，也讓晨晨累積了很多雨中爬山的回憶。我永遠記得，有一次跟一個家庭走桃山瀑布步道上，來回 8.6K 的路程，他們家的孩子因為長時間走在雨中不舒服而鬧彆扭，而晨晨卻還能在雨中唱歌，在每個水窪裡跳個幾回。事後，我問晨晨說：「雨中爬山不會不舒服嗎？」她竟回說：「那個雨很小呀！而且很好走。」我知道，她是拿以前大雨中還在山裡奮戰的經驗，來和這次的行程做比較。

　　下雨，為什麼我們不乾脆取消行程就好，還要勉強自己在山裡行走呢？我當然喜歡在氣候宜人的天氣爬山，但我知道山永遠不會為了配合登山客而預備好的天氣，所以我們只得去適應它。人生不也是這樣，環境不會為特定的人而改變，所以我們要學習適應環境。

走在人生山徑，如果只有平坦的水泥路面，而沒有在下雨過後的溼滑泥巴中跌倒過，豈不無趣？不管是大自然或是人生，是困難，還是順遂，我們都要去經歷、體驗，才會是精彩的旅程，這也將提升孩子在未來的人生中，面對挫折依然能維持從容態度的能力。

最後要提醒，不要在超過自己能力的天候下勉強前進，例如颱風天，以免將全家置於危險之中。

桃山瀑布又名煙聲瀑布，海拔約 2200 公尺，位於武陵農場內之北谷的最北處，為七家灣溪的上游，是來武陵農場絕不能錯過景點。

將車停於武陵山莊停車場，即可遠眺百岳「桃山」，在 5、6 月時，桃山山頭開滿粉紅杜鵑，從此處觀賞，尤如桃子一般。從武陵吊橋出發，跨過復育台灣國寶魚「櫻花鉤吻鮭」的七家灣溪，林相為台灣二葉松、台灣赤楊與栓皮櫟所組成。4.3 公里的路程，沒有任何階梯，只有水泥緩坡，對於膝蓋的衝擊極少，是適合帶全家老小來走的行程。路程中分別會經過百岳「桃山」及「池有山」的登山口，對於無足夠經驗的人來說是極辛苦、危險的行程，勿輕易嘗試。桃山瀑布位於步道最終點，在瀑布之下，負離子迎面而來，在夏天來訪十分清涼，但在冬天來走，就要準備足夠的保暖衣物。

來訪武陵農場，一定要帶孩子去參觀「台灣櫻花鉤吻鮭生態中心」，裡面呈現櫻花鉤吻鮭的復育過程，藉此也能讓孩子了解環境及生態保育的艱難。

👣 **其他周邊步道**：武陵農場內的步道

桃山瀑布步道，全程在林蔭之下，涼爽好走。

在步道上，與孩子談天說地。

桃山瀑布位於步道終點：煙聲瀑布。

入門級

帶孩子登上第一座百岳
石門山步道

👣 登山路線安排

石門山三角點 ·············→ 原路折返

↑ ↓

（30分鐘） （30分鐘）

↑ ↓

石門山登山口 石門山登山口

從這出發！

INFO

太魯閣國家公園
- **山岳**：石門山，標高 3237 公尺
- **高度落差**：187 公尺
- **里程**：單程 0.78 公里
- **所需時間**：往返 1 小時
- **入山／入園**：否／否
- **登山口 GPS**：24°08'47.1"N，121°17'03.2"E（台 14 甲線 33.5 公里處）

　　台灣全島遍佈高山，超過 3000 公尺以上的山頭就有 268 座。在 1972 年，由當時的岳界四大天王林文安領軍，在這些高山中選擇了 100 座山頭，也就是現今的百岳，開啟了台灣登山活動的蓬勃發展。

　　原本是中橫（台 8 線）施工時的補給道路，合歡山公路（台 14 甲），一路經霧社及清境農場，直上到台灣公路的最高點：武嶺（H3275m），讓合歡群峰等 3000 公尺以上的高山變得容易親近，卻也造成了生態浩劫及各式污染，2016 年公路總局本意想讓高山公路更安全，而在昆陽、武嶺停車場及合歡山遊客中心裝上路燈，而未考慮對於環境的傷害就是一例。以最少的人為破壞來走進山林，才是人們親近大自然應有的態度。

　　每當雪季總是充滿人潮的合歡群峰，包含了 5 座百岳，分別是「合歡山主峰」、「合歡山東峰」、「合歡山北峰」、「合歡山西峰」及「石門山」，還有另外兩座非百岳的「合歡尖山」及「石門山北峰」，皆為超過三千公尺的高山。除了合歡西峰步道，如沒有足夠經驗及體力不要

輕易嘗試外，其他大多都好走易行，建議爸爸媽媽們帶著孩子從此處來開啟高山之旅。

帶孩子上高山，高山症預防是不可忽視的，最佳的方式就是在海拔2000公尺左右的清境農場附近住一晚上，隔天再上山。如果孩子已出現頭痛、想吐等高山症症狀，立即下撤是最好的處置方式，只要下降海拔500～1000公尺，就能讓一切好轉。

石門山為台灣百岳編號70，因坡勢緩和，容易攀登，所以是台灣「八小巒」之一。石門山步道登山口就在台14甲線33.5K的公路邊，是平易近人的山徑，翠綠的草原（箭竹）美景，平坦開闊的山頂，是親子高山健行的首選。此路線地形變化多，孩子能夠在箭竹中穿梭，攀爬形狀怪異的岩石，比合歡山主峰步道一路的水泥路好玩的多，因此「石門山步道」是我最推薦的親子高山行程。

在步道對面伴著我們前進的，壯觀、巨大又黝黑的岩壁，就是令人聞之色變的黑色奇萊（奇萊主山北峰），除了奇萊連峰，還能飽覽合歡群峰、北一段景色，真是CP值超高的親子百岳行程。

此處一年四季都有不同的景緻，春天來賞杜鵑，夏天來這避暑，秋天觀雲海，而冬天帶孩子來玩雪。天氣好的時候，全家一起悠閒的躺在步道邊的巨岩上，吹著輕撫的涼風，誰說爬百岳一定要趕路趕時間呢？快帶孩子來走走吧！

❗ 注意事項：

1. 請帶著孩子在清境農場附近住一晚再上山，以減少高山症的發生機率。行走時隨時觀察孩子的身心狀況，如有高山反應，請立即下撤。

2. 高山與平地溫差 18 度以上，請備妥保暖衣物再上山。

👣 **其他周邊步道：** 合歡山主峰步道、合歡山東峰步道、合歡山北峰步道、合歡尖山步道

每逢假日時，都會有許多遊客來這兒登上他們的第一座百岳。

Route
08

入 門 級

山林中的果皮課程
橫龍山、騰龍山
（橫龍古道）

👣 登山路線安排

（0.7K，40分鐘） ➡ 原路折返 　　　横龍古道登山口

騰龍山 　　　　横龍古道登山口 　（產業道路0.6K，20分鐘）

（0.7K，60分鐘） （2.1K，80分鐘） 　横龍古道登山口

大岩壁 　　　　横龍山 　　　　（0.5K，25分鐘）

（1.1K，45分鐘） （0.1K，5分鐘） 　横龍山登山口

隘勇監督所遺址 　　　　　　　　原路折返

（0.3K，20分鐘）

橫龍古道登山口
從這出發！

INFO

苗栗縣泰安鄉
- **山岳**：騰龍山 1665 公尺／橫龍山 1318 公尺／橫龍山北峰 1320 公尺
- **高度落差**：427 公尺
- **里程**：3.2 公里
- **所需時間**：全程 約 5 小時
- **入山／入園**：否／否
- **登山口 GPS**：橫龍古道登山口 24°29'03.5"N，120°57'52.2"E

　　「果皮丟在山上會自然分解」 這是我們家在山上常聽到的言論，由此可知走進山林的許多人仍不清楚無痕山林的觀念為何。

　　橫龍山，標高 1318 公尺，是水雲三星中最矮的一座山頭，從登山口出發，半小時之內即可到達山頂。所以來橫龍山的大家，絕不會錯過，旁邊的橫龍古道。

　　橫龍古道，是日治時代的隘勇路，步道上可以看到當時所留下橫龍山警所的舊址遺跡，設有警部、巡查及隘勇等，有三間以上的房舍。古道沿途一路走在林蔭之下，一路平緩易行，只有最後一小段路稍有陡上，是此行唯一有練到體力的路段，最終能達到 1665 公尺的騰龍山。山頂有十分好的展望，我們家還曾經在此地看到遠方積著厚雪的雪山主峰。

　　每當春天來到苗栗爬山，我們還會順道安排採草莓之旅，讓孩子參與爬山活動不只是辛苦的走路。每次下山後，只要有足夠的時間，我們都參與當地的觀光旅遊活動，或是了解當地的生態或人文活動，藉著每次的出發，孩子與我們都能更認識台灣各地的文化。

文化及教育的改變不只是來自學校課綱，更多是來自於家庭帶領；我們期待戶外教育不只是帶著孩子爬很多座山，而是在過程中將對大自然的尊重與關懷融入孩子的生命中。這次在騰龍山山頂，我們拿出垃圾袋並向山友說明為什麼不能將果皮丟在野外，這位朋友在了解後也馬上把果皮撿了起來。可惜我的口才不佳，無法深入為他們解說無痕山林的觀念。

　　相信大部分人在學校及家庭教育中，都被教導要俱備誠實、友善、有公德心……種種美德，因此我們從小就知道不能因一己之私，而造成別人的困擾。我們知道不可亂丟垃圾汙染環境，卻很少有人被告知山上不能丟果皮。我從小看上一輩這樣做，而給予孩子的教導是果皮會在土壤中分解，成為其他植物的養分，似乎是件好事。事實上，果皮、衛生紙等，在山中乾冷環境不易分解，除了造成滿山遍野的果皮垃圾，更會影響原生物種進而衝擊生態。

　　可惜的是，台灣的教育體制中從未有完整的戶外教育計畫，以致於無痕山林的觀念並不普及，在登山人口不斷成長的同時，只有少數人在實踐。期待藉著親子健行的推廣，能將無痕山林七大準則傳承給下一代，將環境保育的觀念從小紮根，讓美麗山林永存。

❗ 注意事項：
1. 到登山口的產業道路十分陡且不易行駛，建議開四輪驅動的休旅車。
2. 登山口停車空間小，建議早點到。

走在橫龍古道，一路上都能見到日治時期隘勇路的遺跡。

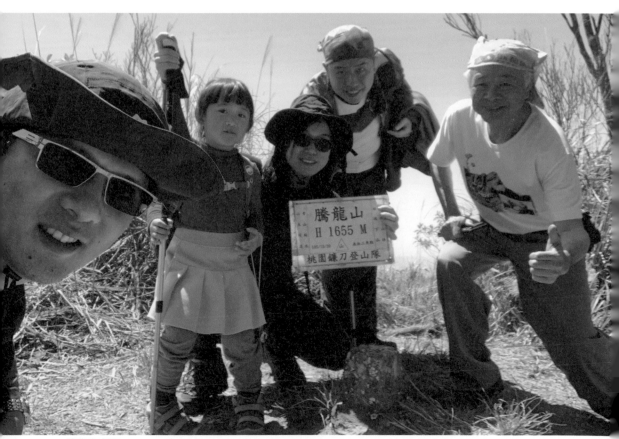

騰龍山山頂。

入門級　　鍛鍊級　　挑戰級

與孩子一起享受登頂的成就感
七星山主、東峰
登山步道

👣 登山路線安排

七星公園 ⋯⋯⋯⋯⋯⋯➤ （1.1K，35 分鐘）

（1.8K，40 分鐘） ↓

七星東峰

冷水坑登山口 （0.3K，15 分鐘）

從這出發！ ↓

七星山主峰

（1.8K，90 分鐘）

小油坑登山口

INFO

陽明山國家公園

- **山岳**：七星山主峰 1120 公尺／七星山東峰 1108 公尺
- **高度落差**：584 公尺
- **里程**：單程 5 公里
- **所需時間**：單程約 3 小時
- **入山／入園**：否／否
- **登山口 PGS**：冷水坑登山口 25°09'58.3"N，121°33'47.9"E
 （冷水坑一號停車場對面）
 小油坑登山口 25°10'36.5"N，121°32'50.8"E
 （小油坑遊憩區）
 苗圃登山口 25°09'30.2"N，121°32'48.6"E
 （公車站 - 童軍站）

　　登山活動對大多數人來說，最重要的目的應該就是「登頂」了。每個人對於登頂都有不一樣的情感寄託，有人是為了收集山頭數量，有人是為了山頂那壯麗的景色，還有人是為了享受那經過一番努力而獲得的成就感。大家帶著不同目的，在山頂相逢。

　　在我們家每一次的行程中，登頂也會是其中一項目標，因著這個目標，讓我們清楚此行是為了什麼而前進。出發前，我們除了會跟孩子介紹山的名字及特色，接著告知她將會過程中遇到什樣的景色。山屋附近會有什麼特色？地形的危險性及難度等。最後會問她：「妳想在山頂做什麼呢？」

山頂，不見得都是孩子們這麼想去的，但經過辛苦的旅程後，總希望能用什麼方式來展現她的喜悅，晨晨通常會喜歡在山頂唱歌跳舞，或與心愛的布偶在三角點完成合照任務，如果這一天的山頂沒有其他人，我們一家人就更能在此輕鬆玩樂，一起享受登頂的成就感。

　　七星山主峰，是北部家庭帶孩子爬山中，最具代表性的一座山頭，因為它可是台北市第一高峰喔！在經過無數階梯的磨練，可能會經歷孩子耍賴或強風吹襲的不適，但山頂那根總是排滿拍照人潮的木樁，以及廣大的平台休憩區，絕對是一家人最難忘的登頂旅程。

　　七星山主峰，海拔 1120 公尺，是台北市最高峰。從台北市的高速公路上，即可遠眺七星山，七個大小不一的小山頭聳立在上頭，因此得名七星。山頂面積廣大，有兩個大面積休憩平台，可以休息、躺臥。在岩石最高處立有經典的「七星山主峰──台北市第一高峰」木樁，是山友們必拍的地標。

　　主要的登山口有三個，分別為小油坑、冷水坑及苗圃登山口。從苗圃出發上升海拔超過 700 公尺，初次帶孩子前來不建議由此前往。所以從小油坑起登是最適宜帶孩子前去的路線，步道沿著小油坑的邊緣而上，不時會看到從小油坑噴出的裊裊白煙，途中會經過硫磺地貌，可在出發前先帶著孩子在網路上了解其地形地貌及火山活動，讓他們對於此行能有更多的期待。步道上生態豐富，尤其是印度蜓蜥及色彩鮮豔的麗紋石龍子，不時會從箭竹中竄出，是全家人來這裡健行最大的驚喜喔！

❗ 注意事項：

1. 硫磺噴氣孔噴出的氣體高溫，勿讓孩子靠近碰觸。
2. 如在冬天前往，在東面（冷水坑）受東北季風直襲，風又強又冷，衣物需帶足才不會造成失溫風險。

👣 其他周邊步道： 冷擎步道、擎天崗環形步道、頂山石梯嶺步道

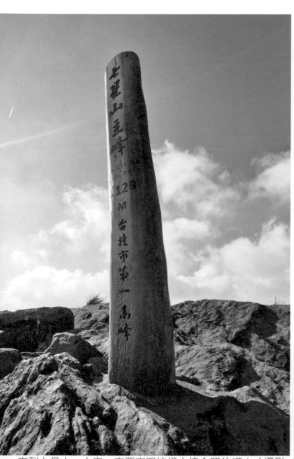

來到七星山，大家一定要來跟這根木樁合照的呀！（攝影／黃瑀萌）

步道邊的硫磺地貌。

鍛 鍊 級

帶孩子享受攀爬樂趣

大屯群峰步道

👣 登山路線安排

（0.6K，60分鐘） ·········▶ 大屯西峰

大屯南峰 ↓

（0.6K，30分鐘） （0.7K，60分鐘）

大屯坪 面天坪

（0.6K，30分鐘） （1.2K，30分鐘）

大屯山主峰 二子坪

（1.6K，90分鐘） （1.8K，40分鐘）

百拉卡鞍部登山口 二子坪遊客中心

（0.6K，20分鐘）

大屯鞍部停車場 大屯鞍部停車場

從這出發！

陽明山國家公園
- **山岳**：大屯山 1092 公尺／大屯山南峰 957 公尺／大屯山西峰 982 公尺
- **高度落差**：247 公尺
- **里程**：單程 7.0 公里（環狀）
- **所需時間**：單程約 6 小時
- **入山／入園**：否／否
- **登山口 GPS**：百拉卡鞍部登山口 25°10'59.5"N 121°31'45.2"E
 （大屯鞍部停車場對面）

　　相信每位父母帶孩子來到攀爬地形前，一定都是緊張萬分的，其實我們也是。但往往在開始「爬」山時，你會發現：原本在山徑上拖拖拉拉的孩子，突然興致勃勃往前衝。原來，攀爬才能激起孩子們的玩興，也是真正的享受過程。

　　我曾在《親子天下》的文章讀到，兒童攀爬岩牆可以挑戰他的動作計畫、肌耐力、肢體協調、空間感、深度距離等，進一步整合成未來的運動能力。事實上，踩點與手攀點的選擇需要經過思考計畫與空間、深度距離的判斷，成功的攀爬需要孩子肢體協調與肌耐力的支持。攀爬的同時，孩子的腦袋瓜在專注思考，眼、手、腳、核心肌群在協調運作，這樣一魚多吃的運動哪裡找？

　　其實在每個孩子自己心中，對於何為「危險」都有一把尺，有的天生膽大，有的自小謹慎，但這把尺的準確性常讓父母懷疑。在一次次的攀爬經驗中，孩子可以瞭解自己的能力所在，學習面對危險，調整心中那把尺，並克服恐懼。當然，父母必須在路線篩選上把關，讓孩子在相對安全的環境有練習的機會並逐步調整心態。我們更從每次這樣的行程

中發現，孩子自我保護的能力超過大人的想像。

攀爬路線因為有難度，對大人小孩都是挑戰，所以當孩子靠自己的力量完成時，自信心自然油然而生。再遇到挑戰時，也會更有自信面對。在某次的攀爬行程下山後，晨晨對我們說：「媽媽跟我講的踩點其實我原本就知道了，我好想直接往上爬可是爸爸一直叫我等他。」這樣的自信，讓我們之前的緊張顯得多餘，也讓我們知道我們的小晨晨又長大了。

大屯山群峰，從八里觀音山往台北市遠眺，即可被其矗立在淡水河口的龐大山形而吸引。熱門的陽明山東西大縱走西段路線，即包含大屯山群峰和山頂有反射板的面天山與較低的向天山。如果想帶孩子來行走陽明山西段縱走路線，可分兩段完成，此處所介紹之大屯群峰步道就是第一段喔！

從大屯鞍部停車場起登，圍繞在兩旁的是高聳箭竹及芒草。最辛苦的是一開始數不盡的階梯，但在拾級而上的同時，不要忘記回頭欣賞身後翠綠的小觀音山及蔚藍的北海岸。在經過一段軍事基地後，即可到達大屯山觀景台，而其三角基點在助航站裡頭。

大屯山南峰及西峰，是陽明山東西大縱走中唯二沒有階梯的行程，也是帶孩子來挑戰攀爬行程最棒的地點。尤其是大屯山西峰陡上的坡度，能讓大人小孩都在驚呼聲中攀爬，加上踩在這段乾燥沒有泥巴的舒適山徑，攀登過程中往後轉身，還能看還能看到美麗的景色，是陽明山最值得來訪的路線之一唷！

❗ 注意事項：
1. 大屯山南峰，山徑較為溼滑，要小心行走。
2. 在帶孩子進行攀爬的過程，務必要有一個大人在小孩的下方，以

防發生墜落的風險。

3. 建議帶手套行走。

👣 **其他周邊步道：**面天山、向天山步道、陽明山西段縱走

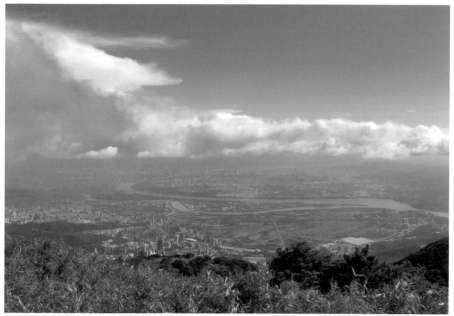

如順遊面天山，能在山頂觀景台看到極佳的美景。

大屯南峰山頂。

想要上大屯西峰！要記得戴著手套，才方便攀爬喔！

鍛鍊級

遇見優雅的藍腹鷴

東滿步道

👣 登山路線安排

北插天山登山口 ┄┄┄┄┄▶ （2.96K，110分鐘）
↑ ↓
（1.4K，35分鐘） 東滿步道終點 7.36K
↓
拉卡山登山口 （2K，30分鐘）
↓
（3K，80分鐘） 滿月圓國家森林遊樂區

東滿步道起點

（3K，60分鐘）

東眼山國家森林遊樂區

從這出發！

INFO

東眼山國家森林遊樂區

- **山岳**：無
- **高度落差**：499 公尺
- **里程**：單程 7.36 公里（雙向進出）
- **所需時間**：單程約 5 小時
- **入山／入園**：否／否
- **登山口位置**：東眼山國家森林遊樂區 24°49'52.4"N，121°24'29.0"E
 滿月圓國家森林遊樂區 24°49'51.4"N，121°26'41.1"E

「藍腹鷳？」「是在仟元紙鈔上的那隻鳥嗎？」其實仟元紙鈔上的鳥類是帝雉，相信還是有許多人搞不清楚兩者的分別。

像藍腹鷳這樣害羞的一級保育類動物，我們真的有機會能在山上見到牠的身影嗎？當然有囉！東滿步道就是牠們時常出沒的地方，我們家在這裡就偶遇過兩次。尤其在傍晚，可遠遠的看見牠們優雅的在步道上覓食，孩子興奮之情溢於顏表，卻不能高聲歡呼，就擔心把牠嚇跑。當原本以為只能在書籍中或動物園裡看見的動物，活生生出現在我們眼前的時候，生態保育對於孩子及我們來說，是從心底而來的感動而不再只是口號。讓我們把愛護環境的態度，藉由戶外活動中深植於孩子的心中吧！

東滿步道，故名思義就是連接「東眼山森林遊樂區」及「滿月圓森林遊樂區」之間的健行步道。是我們家最愛的中低海拔路線之一。起點

從東眼山林道的終點開始，4.4K的緩坡到達步道的最高點，海拔1130公尺的鞍部，也是北插天山的登山口，接著再連續下坡直至東滿步道的終點，海拔約590公尺的滿月圓瀑布區。

除了東眼山林道3公里的碎石路外，東滿步道皆為傳統泥土山徑與部分的枕木階梯，全程在闊葉及針葉交錯的林相之下，就算在夏日走在這海拔落在1000公尺左右的步道，卻一點也不會感到炎熱難耐，是夏日帶孩子來避暑的好去處。

沿途會經過數條溪流，加上多樣的鳥類生態；坐在溪流邊野餐聊天，傾聽鳥叫蟲鳴，在沒有攻頂的時間壓力下，可行至鞍部即返回，有充分的時間與孩子在此自在的享受山林野趣唷！路途中會經過往東眼山、拉卡山及北插天山的岔路，但其路途陡峭需手腳並用，山徑岔路多且難以辨認，若無足夠經驗者勿輕易嘗試。

❶ 注意事項：
1. 部分山徑或枕木階梯溼滑，除了穿著較防滑的鞋子外，也要小心行走。
2. 東滿步道路途遙遠，來回實在不易。東眼山無大眾交通工具可到達，而抵滿月圓的大眾交通工具也不多，如要走全程請先安排好接駁再前往。

👣 **其他周邊步道**：志繼山登山步道、東眼山自導式步道、拉卡山登山步道

走在東滿步道的人造杉林下，讓走路也能成為舒服的一件事。

晨晨在很小很小的時候，就已經來嘗試走東滿步道囉！

鍛 鍊 級

孩子的魔法森林
塔曼山登山步道

👣 登山路線安排

塔曼山 ----------→ 原路折返

（1.0k，60 分鐘）　　　　（3.0k，150 分鐘）

2000 公尺指標　　　　　大水塔登山口

（0.4k，30 分鐘）

1600 公尺指標

（0.8k，70 分鐘）

800 公尺指標

（0.8k，60 分鐘）

大水塔登山口

從這出發！

INFO

新北市烏來區
- **山岳**：塔曼山，標高 2130 公尺
- **高度落差**：462 公尺
- **里程**：單程 3 公里
- **所需時間**：往返約 6 小時
- **入山／入園**：是／否
- **登山口 GPS**：24°41'59.9"N，121°25'39.7"E（位於桃園市復興區）

　　魔戒中的魔幻場景，只是在電影中的後製特效嗎？或是只能搭著飛機出遠門才能到達的遙遠國度？你知道台灣的山林裡，也有高聳參天的巨木，伸出長滿翠綠松蘿及青苔的蜿蜒觸手；宛如魔爪的藤蔓四處蔓延，彷彿隨時會拉住我們的衣領；盤根錯節的樹根緊抓泥土地不放，卻常偷偷絆倒稍有疏忽於腳下的登山客。這裡就是台灣神祕的中級山。

　　台灣中級山的定義為海拔 1500 ～ 3000 公尺的山域，它們不像高山百岳那樣讓人爭相追捧，但百變的脾性讓人難以親近。更多時候，中級山對於健行者的難度遠高過百岳，林相複雜，路跡難以辨認，午後的濃霧中有無數的迷途事件。

　　這些山林雖難以親近，卻也是孩子們的遊樂場。這裡有特別多的樹洞可以鑽；充滿腐質層泥土山徑鬆軟好踩，像是孩子遊戲床；路徑上的大倒木，化身刺激的獨木橋；大量的菌類攀樹而生，讓旅程中充滿大人孩子的驚嘆聲；陽光灑落林間時，點點閃動的光束像精靈的跳躍；霧氣瀰漫時，整座森林則像披上面紗的少女，充滿神祕之美。大自然的豐富吸引孩子的注意，也是父母帶著孩子一同向自然學習的最好教材；而大

量的砍伐痕跡及山老鼠作亂的跡象，則是我們用來提醒孩子守護山林的教材。

塔曼山，又稱多曼山，是值得帶孩子走一遭的中級山林。標高 2130 公尺，位於新北市烏來區及桃園縣復興鄉交界，雖然登山口是位桃園市，卻是新北市第一高峰。山頂並無展望，但在開車前往登山口的產業道路上，能遠眺大霸尖山及北一段的中央尖山及南湖大山。

步道全程皆在濃密的樹蔭之下，加上接近 2000 公尺的海拔，比平地氣溫降低約 12°C，是夏日帶孩子上山的避暑聖地。路況方面，步道前 800 公尺是山稜線的陡上樹根路，其他路徑皆是好走的平緩泥土山徑。

這裡除了美麗的中級山林相外，也有讓人難過的一面。大量僅存樹根的檜木尤如樹木墳場，讓我們見識到人類為了滿足私慾而下的重手，幾千年的努力生長，竟在短短幾十年被砍伐殆盡。而近年山老鼠肆虐，也讓森林中不斷出現新的傷痕，有的樹幹上甚至還釘有林務局關於盜伐破案的相關訊息，閱讀這些資訊的同時，也能趁機向孩子說明破壞森林的嚴重性，是山林教育的好機會。

❗ 注意事項：
1. 每 100 公尺會有指示牌，對於中級山來說還是有點遠，但有時會因為相似的路跡而錯過步道。加上午後易起濃霧，準備好 GPS 能避免迷途事件發生。
2. 行走在樹根山徑及雨後的泥巴上，穿著雨鞋或抓地力好的登山鞋，才不會滑到。

👣 **其他周邊步道**：達觀山（拉拉山）自然保護區神木群步道

行走在中級山的複雜林相中，有可能會因著疏忽而發生迷途。

塔曼山有好多的樹洞及倒木讓孩子盡情探索。

鍛鍊級

孩子在大自然中發揮想像力
哈堪尼山步道

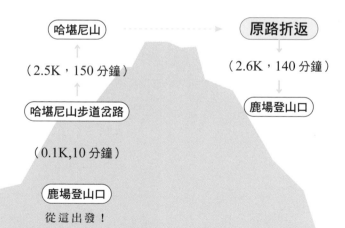

👣 登山路線安排

哈堪尼山 ·········→ 原路折返

（2.5K，150 分鐘）　　　　（2.6K，140 分鐘）

哈堪尼山步道岔路　　　　　鹿場登山口

（0.1K,10 分鐘）

鹿場登山口

從這出發！

INFO

台中市和平區
- **山岳**：唐麻丹山，標高 1305 公尺
- **高度落差**：655 公尺
- **里程**：單程 4.4 公里
- **所需時間**：全程約 5 小時
- **入山／入園**：是／否
- **登山口 GPS**：松鶴登山口 24° 10'00.9"N，120° 58'02.5"E
 裡冷登山口 24° 09'54.9"N，120° 57'26.6"E

　　一天，有一位熟識的媽媽突然用 Line 問我說：「晨晨的眼睛一定很好喔？」

　　「怎麼這樣問？」我摸不著頭緒。「因為我女兒才小學二年級，視力卻只剩 0.5 了……醫生說要帶她去爬山、運動，還說扯鈴和跳繩不算。但我實在不喜歡戶外活動。」她有些無奈的說。

　　相信許多父母的想法是：「孩子有在運動，所以一定能保有健康的身體。」我認同組織性運動能夠為孩子建立肌耐力及健康的身體，但是我要進一步提倡的是：「在大自然中活動的孩子，在生理及心理都會有更健全及穩定的發展。」

　　我們從晨晨身上發現，她與同年齡卻未有戶外活動的孩童中的對比：「因著在各種地形上攀爬、運動，而有更佳的平衡感；因在山上接觸許多泥土及生菌而有更強大免疫力；還有剛才那位媽媽所羨慕的，因為大

自然讓她時常放鬆眼睛，能保有完善的視力。」

　　快帶孩子走到山林裡吧！新鮮的空氣及讓人清爽的負離子，讓我們的孩子再也不會是溫室中的花朵喔！

　　唐麻丹山，是台灣中部地區鼎鼎大名「谷關七雄」中的老么，其高度為七雄之中最低的。雖然它的高度並不高，但到山頂的高度落差也達650公尺，實際走來也不太輕鬆。

　　唐麻丹山步道有兩個登山口，分別在裡冷部落及松鶴部落，後者海拔較高，從此處開始起登，對於小朋友來說較為容易。所以我們現在就要從這裡出發囉！一開始的之字型山徑邊，大量捲曲的蕨類植物在灌木叢中突圍，從植株下方往上仰望，尤如到了地球1.8億年前的侏羅紀時期景象。這裡還有大量的二葉松分佈，昔日前人皆在此以刮取樹幹方式來萃取松樹油。木馬道為此步道的另一特色，前人將以枕木鋪設於此，做為早期伐木運輸用的軌道。

　　在左右線叉路口時取右往裡冷方向，以O型的方式來拜訪此步道，再沿稜而登頂，可綜觀全山。山頂略有展望，眺望八仙山、馬崙山、白毛山及阿冷山，北方則是東卯山及屋我尾山 。下山期間如果還有體力，還可下切至蝴蝶谷瀑布休憩玩耍喔！

⊙ 注意事項：
　　秋季時會遭遇虎頭蜂，要謹記處置原則。

👣 其他周邊步道：蝴蝶谷瀑布步道

谷關七雄的老么：唐麻丹山

孩子在大自然中建立出絕佳的平衡感。

此處有生長了大量的蕨類植物，晨晨稱這些剛長出來的為「蕨類小 Baby」。

入門級　鍛鍊級　進階級

從親子健行中找回年輕的自己
合歡北峰步道

👣 登山路線安排

合歡北峰	⟶	原路折返

合歡北峰	原路折返
↑（0.2K，10 分鐘）	↓（0.2K，10 分鐘）
天巒池叉路口	天巒池叉路口
↑（0.5K，20 分鐘）	↓（0.5K，20 分鐘）
反射板	反射板
↑（1.3K，90 分鐘）	↓（1.3K，60 分鐘）
合歡北、西峰登山口	合歡北、西峰登山口
從這出發！	

太魯閣國家公園
- **山岳**：合歡北峰，標高 3422 公尺
- **高度落差**：447 公尺
- **里程**：單程 2 公里
- **所需時間**：往返 3 小時 30 分
- **入山／入園**：是／否
- **登山口 GPS**：24°09'56.5"N，121°17'21.6"E（位於台 14 甲線 36.7 公里處）

　　走在往合歡北峰步道陡坡上，臉部感受到紫外線照射的灼熱感，偶爾抬頭看著前方反射板，不管稜線上的風多麼大，它總是屹立不搖的站立在那。

　　「晨爸！你們怎麼會在這裡？」突然有聲音叫住我！狼狽的我急忙抬起頭，看看到底是誰？原來是在親子健行社團裡認識的家庭，曾經和我們家一起走擎天崗環型步道，但是不太熟。真巧，能夠在這兒遇到認識的人。原本被強風吹到很不舒服的我，竟從此刻開始，心情從黑白變成彩色的了。三個小女孩從見面開始，就開啟了遊戲模式，而四個大人竟有聊不完的開心話題。這次的相遇，為兩個家庭的未來種下多場旅程同遊的種子

　　和其他家庭一起相約上山，不只是孩子有玩伴，父母們也會找到相契合的旅伴。仔細觀察身邊的朋友會發現，當大家一一有了孩子，父母的生活圈開始會愈來愈窄，除了工作以外，就只剩下家庭活動，而在活

動中父母大部分的時間也在「帶小孩」。邀請其他家庭一起爬山，父母們除了可以說著彼此帶孩子爬山的經驗談，在與不同家庭文化的父母們交流中，我們也一起學習、成長。

我一直認為成為父母的我們，人生之中不該只剩孩子，應該還要有屬於自己的夢想及天地。透過不同家庭的組合，讓親子健行不只是為孩子所安排的戶外活動，也是屬於父母自己的旅程。我看過幾個家庭從不認識，到一起爬山而成為相互扶持的好友，就好像是年輕時的閨蜜或是兄弟一樣，身為父母的我們，都在親子健行中找回當初那個年輕的自己。

海拔 3422 公尺的合歡北峰，是合歡群峰中的最高峰，山頂高聳且寬大，坡度平緩，是「十崇」之一。從其他地方來識別此山，最明顯的方式就是，在接近山頂處有一巨大反射板。

合歡北峰步道登山口與合歡西峰為同一處。從小風口出發，前 0.9K 稍陡，加上海拔高，在假日期間，會見許多初次來訪的人氣喘吁吁的癱在步道邊，也有些人因此引發輕微的高山反應而不舒服。也千萬不要輕忽合歡山區的步道，因為簡單好走而忘記它高達 3000 公尺，容易引發高山症。

行在此步道上，不要只顧低著頭猛走，可以適時停下腳步休息，回頭看看來時路。泥土山徑在翠綠箭竹及紅毛杜鵑叢中畫出一條蜿蜒的刻痕，是人類在大自然中留下的足跡。步道邊有一個在晴天時水面波光粼粼的池子，有台灣的造型及深邃的顏色，是此處有名的台灣池。

山頂視野絕佳，對面的奇萊連峰及旁邊的合歡群峰有壯闊的景色，

遠至北方的南湖大山及南方的玉山都
能盡收眼底。山頂有另一路線可達合歡
西峰，來回需超過 10 小時，無經驗者
切勿輕易嘗試。

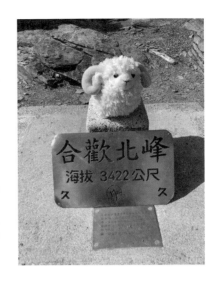

❗ 注意事項：

1. 此一步道稜線風大，請做好防風
 準備再上山。
2. 帶孩子來訪，請先在清境農場區
 域睡一晚，做好高度適應再上山，
 以預防高山症的發生。

👣 **其他周邊步道：**合歡主峰步道、合歡東峰步道、石門山步道、合歡尖山步道

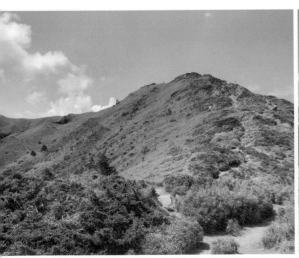

合歡北峰的平緩山頭。

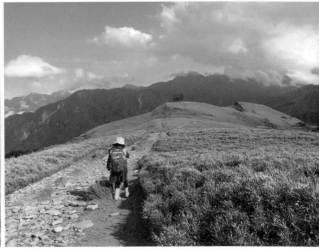

從遠方辨認合歡峰最容易的方式，就是找到山頭邊的
巨大反射板。

入門級　　戲謔級　　挑戰級

屬於孩子的踏點

高台山連走島田山步道
（高島縱走）

👣 登山路線安排

中島田山 ‥‥‥‥‥‥→ （0.4K，50分鐘）

（0.5K，60分鐘）　　　　　　　　島田山

小島田山　　　　　　　　　　　　（0.3K，15分鐘）

（0.5K，30分鐘）　　　　　　　　三岔路口

高島觀景台　　　　　　　　　　　（1.2K，60分鐘）

（1.4K，60分鐘）　　　　　　　　高島觀景台

高台山　　　　　　　　　　　　　（1.4K，60分鐘）

（1.4K，120分鐘）　　　　　　　高台山

高台山第一登山口　　　　　　　　（1.4K，70分鐘）

從這出發！　　　　　　　　　　　高台山第一登山口

INFO

新竹縣尖石鄉

- **山岳**：高台山 1510 公尺／小島田山 1670 公尺／中島田山 1805 公
 尺／島田山 1824 公尺
- **高度落差**：770 公尺
- **里程**：單程 4.5 公里
- **所需時間**：全程約 8 小時
- **入山／入園**：否／否
- **登山口 GPS**：第一登山口 24°39'48.1"N，121°13'37.3"E
 第二登山口 24°39'46.4"N，121°13'33.7"E
 第三登山口 24°39'49.2"N，121°13'31.7"E
 （位於高台山露營區內）

　　高島縱走往中島田山的路上有許多需要攀爬的地形，有時我們認為好走的走法，晨晨卻因為腿太短踩不到反而行不通；有時我覺得不適合當踩點的小角落，她卻能把小腳擺進去，輕鬆過關。在山上時，當我們遇到危險性較低但稍具高度落差的地形，都會讓晨晨靠自己來嘗試通過，而我們也會在每一步之前給予踩點的建議，「先抓這條樹根，然後再踩下面那塊岩石⋯⋯」但已有幾年健行經驗的她，心裡早已有屬於自己的判斷方式及標準，常常會提出我們沒有發現到，但卻適合她的策略。相信父母們在引導孩子選擇人生道路的時候，也會有類似的過程。

　　身為父母的我們，總自認有比孩子還要多的人生經驗，為了能使他們的路更為寬廣順遂，於是提出了建議或指導，但孩子總會有自己的想法。在面臨父母的強烈提議和自己心所嚮往相左之時，若雙方此時沒有互相傾聽、尊重與進一步的溝通，一場家庭戰爭是避免不了的。

　　身為父母的我們，是不是可以多給孩子更多選擇的空間？我們提供

的策略或許看起來安全，卻不一定符合他們對夢想的期待。爸爸媽媽們，讓我們學習相信，相信他們有能力找到那最適合自己的踏點。

　　高台山，有平緩寬大的山頭，有舒適好走的杉木林，是新竹縣尖石地區值得來訪的一座中級山。從此山三角點，再沿稜線直行，還可以依續經過三座無基點的山頭，分別是小島田山、中島田山及（大）島田山，將這四座山頭連接起來的行程，就是山友們口中的「高島縱走」。

　　高台山有三個登山口，從錦屏道路（竹 60）轉進產業道路之後，分別會遇到第一及第二登山口，而第三登山口位於高台山露營區內。剛出發的山徑為讓人氣喘吁吁的之字陡上，但在走上主稜以後，就一路平緩好走到高台山。接著會先走上高島觀景台，此處為此行程最佳的觀景點，可遠眺尖石地區的景色。

　　經小島田山、中島田山到（大）島田山，一路上山徑陡峭，需要手腳並用，攀爬的上下山頭，是孩子們都愛的路段，父母需在下方確保其安全。大島田山山頂寬大，並且有棵巨型檜木，讓孩子爬爬此樹，是讓他們消耗用不完體力的好地方。下山時，可從另一側走平緩的腰繞山徑，此路為日治時期警備道，會回到原路至高島觀景台再下山囉！

❗ 注意事項：
1. 往高台山露營區的產業道路，路況較差，建議行駛高底盤的車子，但一般轎車依然可達。
2. 第一及第二登山口的停車位置都不大，應早一點到達才不會無車位可停。

👣 **其他周邊步道**：東穗山登山步道

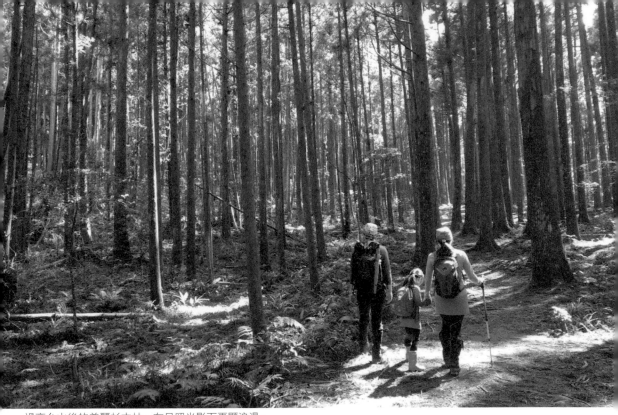

過高台山後的美麗杉木林，在日照光影下更顯浪漫。

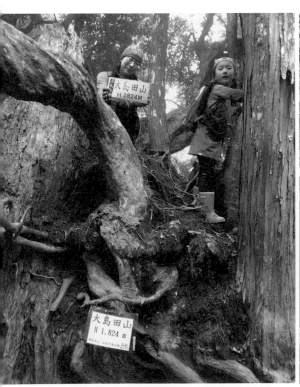

大島田山
H 1,824 m

大島田山的巨木，來這兒都要爬上一回。

Route

17

親子級　　　體驗級　　　**挑 戰 級**

帶孩子野營去

松蘿湖步道

👣 登山路線安排

Day 1

松蘿湖

↑

（0.35K，30 分鐘）

拳頭姆岔路

↑

（2.65K，270 分鐘）

水龍頭營地

↑

（2.4K，120 分鐘）

松蘿湖登山口

從這出發！

Day 2

從這出發！

松蘿湖

↓

（0.35K，40 分鐘）

拳頭姆岔路

↓

（2.65K，220 分鐘）

水龍頭營地

↓

（2.4K，90 分鐘）

松蘿湖登山口

INFO

宜蘭縣大同鄉
- **山岳**：無
- **高度落差**：640 公尺
- **里程**：單程 5.4 公里
- **所需時間**：全程約 2 天
- **入山／入園**：是／否
- **登山口位置**：玉蘭茶園登山口 24°40'32.6"N，121°34'24.0"E

　　野營，在真正的野外住一宿，與這幾年流行的汽車露營是完全不同的體驗，沒有人工水源，絕對找不著插座，車子到不了，更別想要淋浴洗澡，這聽起來是不是讓人覺得很不可思議呢？

　　比起睡在通舖的山屋，我們家更喜歡待在野外帳篷裡，雖然只是薄薄的帳篷布，卻多了一層隱私。夜晚不會因為我們的翻動而影響他人，也不會因為山友早起登頂而被打擾。野營總讓我們更有安全感，那狹窄的空間中接觸到家人的溫暖，就算外頭再如何的狂風暴雨，我們都因感受彼此的氣息而安心。

　　如果要帶孩子野營，松蘿湖是一個很棒的入門地點。背著重裝，走了一天的路，在合適的野地紮營。在有限的資源下，我們無法再讓孩子盯著大螢幕的投影動畫，手裡玩著電腦及手機，甚至無法打球、玩桌遊等。那野營是為了什麼呢？是讓全家人享受那簡單的美好。在捨棄文明後，那完全無光害的滿天星空及銀河為我們點綴黑夜，早晨打開營門因壯觀的日出而驚呼，享受只有家人沒有 3C 的夜晚，在簡單的飽餐一頓後，會發現原來滿足是這麼的容易。

松蘿湖，傳說中的「十七歲少女之湖」，位於宜蘭縣大同鄉與新北市烏來區的交界，平時常有如紗般的薄霧飄浮於湖的上方，而每當午後即大霧籠罩，難以窺其全貌，尤如嬌羞的少女深藏於此，想要一親芳澤更是不易。

　　從宜蘭縣大同鄉的大水塔登山口出發，一路溼滑泥濘難行，所經過之水籠頭營地是到達松蘿湖之前唯一的取水地點，經過另一鐵牌營地及毒龍潭沼澤地後，即可到達此行之最高海拔處「十字越嶺鞍部」，為往拳頭姆山的岔路。接著下切乾溪溝 20 分鐘，即可抵達松蘿湖的廣大湖床。而另一取水處則要從松蘿湖後再深入至南勢溪源頭，此一路徑不明顯，容易迷途，無經驗者勿輕易嘗試。

　　這裡每年十月至次年四月是豐水期，湖面有可能擴即整面湖床，以至無法紮營。而枯水期，湖面呈現美妙的 S 型，也是最值得來此露營的季節。紮營於此，午後在濃霧中可傾聽鴛鴦戲水歡樂聲，夜晚在蛙鳴聲中找尋探出湖面的白腹游蛇；早晨日光乍現，地面水氣同時蒸散，整個谷地皆在雲霧中的仙境般場景，是來此絕不可錯過的場面喔！

❗ 注意事項：
1. 路徑泥濘溼滑，建議著雨鞋或防滑的登山鞋前往。
2. 請於水籠頭營地取水，再背至松蘿湖使用。
3. 翠綠的湖床，有些區域尚未完全乾涸，在繞湖而行時要小心深陷其中。

👣 **其他周邊步道**：松蘿國家步道（與松蘿湖步道不同）

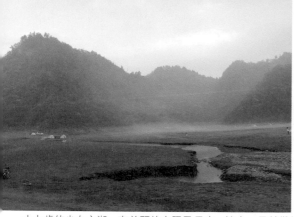

十七歲的少女之湖，有美麗的夕陽及日出，讓人一見就難以抗拒的愛上她！

松蘿湖步道，充滿泥濘的樹根地形，讓孩子學習克服困難達成月標。

Route 18

入門級　嚴峻級　挑戰級

孩子不怕冷

雪山東峰

👣 登山路線安排

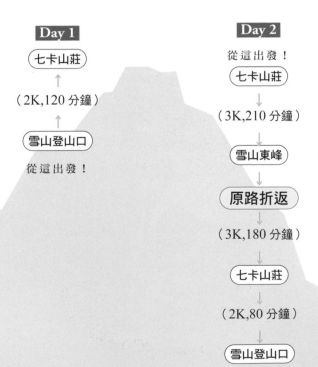

Day 1

七卡山莊
↑
（2K,120 分鐘）
雪山登山口
從這出發！

Day 2

從這出發！
七卡山莊
↓
（3K,210 分鐘）
雪山東峰
↓
原路折返
↓
（3K,180 分鐘）
七卡山莊
↓
（2K,80 分鐘）
雪山登山口

雪霸國家公園
- **山岳**：雪山東峰，標高 3201 公尺
- **高度落差**：1061 公尺
- **里程**：單程 5.5 公里
- **所需時間**：全程 2 天
- **入山／入園**：是／是
- **登山口 GPS**：雪山登山口服務站 24° 23'08.6"N，121° 17'55.6"E

有一句流傳已久的玩笑話：「有一種冷叫做，媽媽覺得你冷。」雖然有些調侃意味，但也是呈現父母們對於孩子的關心。所以每當天氣稍涼時，都能看見包著厚重衣物的孩子走在街上，而身旁的父母卻是穿著輕薄有型。但，我們有真的詢問過他們會冷嗎？走在路上的他們是否已經滿身大汗了呢？

在台灣高山環境，尤其可以發現孩子是多麼的不怕冷。攝氏 0 度左右的山區，晨晨大部分只穿著薄薄的排汗衣物活動，而我們真正對她要求的部分是：「下雨或風勢過大，必須穿上防風、防水的外套。」「頭上必須戴上頭巾或帽子，減少日曬的傷害及高山症風險。」「風大時，頸部的防護工作。」

孩子冷不冷，只有他們自己最清楚，而我們所能做的就是為了天氣的變化而事先做準備，而在當下的衣著，我們家最多只是給予提醒。讓我們從尊重孩子的衣著開始，學習尊重孩子的決定。

雪山主東峰步道，一條可以不斷聽到孩子們嬉笑聲的高山步道。這幾年，在許多家庭努力推廣之下，帶著孩子走上雪山東峰、主峰已經不

是難以達成任務，只要能享受過程，平安回家，小朋友也能參與多天的高山健行。

雪山登山口位於武陵農場之內，從此處開始沿著東稜而上，因為規劃良好，已成為大眾化的百岳路線，初次帶孩子來雪山，建議安排兩天的行程，走一趟雪山東峰即可。

第一天可於中午出發，2小時內即可到達七卡山莊，於此住宿一晚，也可當作高度適應。第二天，從此到達哭坡觀景台的之字形陡升，是此行最辛苦的一段路，但沿途可以觀察從兩千多公尺到達三千公尺的林相變化，踩在滿地的松針之上也是一大享受呀！我們家也喜歡在觀景台上曬冬日，很舒服喔！

從觀景台到雪山東峰，第一個挑戰就是傳說中的「哭坡」了，但這段上坡其實比七卡山莊到此還簡單，也許是因為前段路的辛勞，讓人們看到聳立眼前的這個陡上坡而「哭」，所以才得名「哭坡」。

雪山東峰，海拔3201公尺，有極佳的視野。中央山脈北一段、北二段及合歡群峰皆展現在眼前，轉身還有壯觀的雪山圈谷及主峰。帶孩子來這兒一趟，體驗一次台灣山屋的住宿，也到達雪山主峰的前哨站：「雪山東峰」，絕對值得全家一起來。

❗ 注意事項：
1. 隨時注意孩子在高山步道上的適應情況，如有高山反應，請隨即下撤。
2. 出發前，先確認七卡山莊的水源狀況，以免發生到達後卻無水可用的窘境。

👣 其他周邊步道：桃山瀑布步道、雪山主峰

鍛 鍊 級

讓大自然為全家人的健康把關

唐麻丹山步道

👣 登山路線安排

唐麻丹山 ········➤ （1.2K，60分鐘）

（1.4K，60分鐘） ↑ ↓ 往蝴蝶谷叉路口

往裡冷登山口叉路口涼亭 （0.8K，30分鐘）

（0.8K，40分鐘） ↑ ↓ 左右線叉路口

左右線叉路口 （1K，50分鐘）

（1K，70分鐘） ↑ ↓ 松鶴登山口

松鶴登山口

從這出發！

像猩猩側臉的巨石，你看出來了嗎？

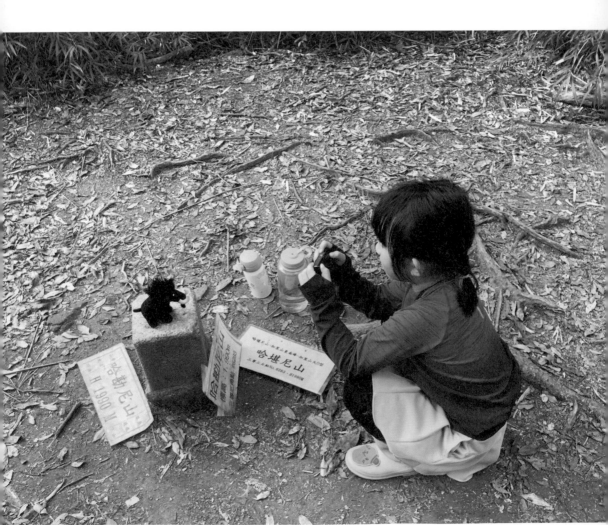

哈堪尼山山頂無展望風景，晨晨喜歡在山頂拍下她所帶的小玩偶。

美麗的雪山登山口

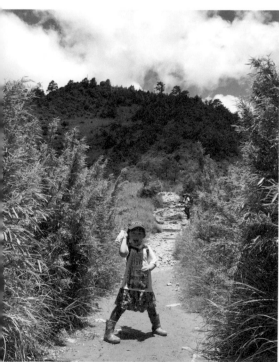

邁向傳說中的「哭坡」。

雪山東峰有極佳的視野。

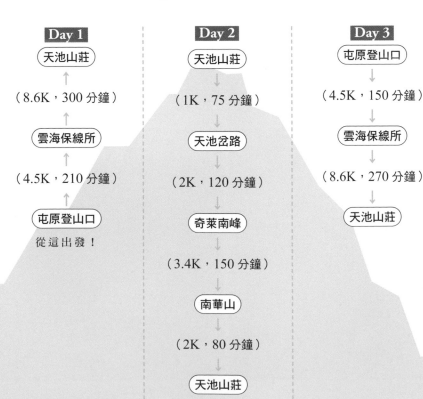

Route
19

入門級　進階級　挑戰級

在山裡學會尊重
奇萊南華

👣 登山路線安排

Day 1	Day 2	Day 3
天池山莊	天池山莊	屯原登山口
↑（8.6K，300 分鐘）	↓（1K，75 分鐘）	↓（4.5K，150 分鐘）
雲海保線所	天池岔路	雲海保線所
↑（4.5K，210 分鐘）	↓（2K，120 分鐘）	↓（8.6K，270 分鐘）
屯原登山口 從這出發！	奇萊南峰	天池山莊
	↓（3.4K，150 分鐘）	
	南華山	
	↓（2K，80 分鐘）	
	天池山莊	

INFO

南投縣仁愛鄉
- **山岳**：奇萊南峰 3358 公尺／南華山 3184 公尺
- **高度落差**：1308 公尺
- **里程**：全程 35 公里
- **所需時間**：全程 3 天
- **入山／入園**：是／否
- **登山口位置**：屯原登山口 24°03'02.9"N，121°12'55.5"E
 （能高越嶺國家步道 西段入口）

　　孩子是照妖鏡，因為成人的的言行舉止，都是孩子模仿的對象。

　　「嗚！怎麼這麼刺眼…。」原來是隔壁不遠處，一對山友夫妻開啟了他們的超亮白光頭燈，閃過我睡夢中的雙眼。「現在幾點？」我嘟噥著翻找睡墊縫隙裡的手錶。「才兩點半呀！」一陣睡意襲來，我翻過身，準備再與周公戰個一百回合，沒想到迎來的卻是一系列的「惡夢」。那對夫妻開始收拾行囊，是為了等一下能在山頂迎接夢幻日出。但那塑膠袋持續的窸窣聲和背包的拉鍊聲，還不時有未壓抑聲量的交談，不斷的鑽進我的耳裡，此時的我已完全醒了。

　　台灣的山屋，大多是睡在共用房間的大通舖。一個空間裡，少則十個，多則五十人以上。在擁擠的睡眠環境裡，只要有少數的人缺乏基本的禮節，就能輕易讓全山屋的人感到難受，而這一切孩子都會看在眼裡。

　　山屋裡的一切不屬於任何人，卻也是所有到訪的人所共有的。孩子處在這不屬於自己的小王國，也必須尊重其他人享有一樣的空間、設施，

誰都無法靠哭鬧來擁有更多，也不能因為年紀小就能肆無忌憚的侵略他人的舒適性。帶著孩子到奇萊南華的天池山莊，是教導他們學會尊重最好時機，也是父母自我要求，成為孩子榜樣的時候。

　　清晨時分，廣闊的金色大草原，鋪在那層層疊疊的山巒之上；在那彎曲的山脊線上努力爬行的，像是打扮成五顏六色小螞蟻的登山客。這裡是哪裡？是經典的奇萊南華行程，也是初級的百岳路線。

　　從人聲喧鬧的屯原登山口出發，是能高越嶺國家步道的西段登山口，第一天 13 公里的路程，路徑平緩易行，在經過台電的雲海保線所後，下一站就是豪華的天池山莊，是台灣舒適的山屋之一。晚上還會有莊主宏亮的歌聲同樂，讓大家快樂入眠。

　　隔天一早，在經過塔羅灣溪源頭後即可登頂奇萊南峰，欣賞那壯闊的雲海美景。而往南華山的路上，奇萊、能高及合歡群峰等高山美景，都一一呈現在眼前，天氣好的話還能俯看太平洋，最後還能繞至「光被八表」紀念碑，此為紀念台灣東西輸電成功之壯舉所立之碑，接著再腰繞回到天池山莊。此行有奇萊南峰及南華山兩座百岳，父母們初帶孩子爬高山，體驗山屋住宿，這裡是最適合的行程了。天池山莊的海拔高度為 2860 公尺，舒適好睡，還能做為全家人適應高度的好地方。

❶ 注意事項：
　　能高越嶺國家步道上，有幾處崩壁路段，經過時請輕聲並加速通過。

奇萊南華的金色大草原，其實是整片的高山箭竹。

來這兒一定要住的豪華山屋：天池山莊。

南華山。

Route

20

入 門 級　　跟 練 級　　挑 戰 級

爸媽放手吧！

玉山前峰步道

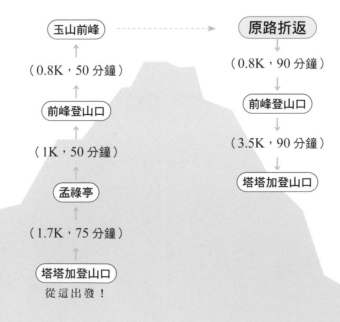

👣 登山路線安排

玉山前峰　------------→　原路折返

↑　　　　　　　　　　　　　↓

（0.8K，50分鐘）　　　　（0.8K，90分鐘）

↑　　　　　　　　　　　　　↓

前峰登山口　　　　　　　前峰登山口

↑　　　　　　　　　　　　　↓

（1K，50分鐘）　　　　（3.5K，90分鐘）

↑　　　　　　　　　　　　　↓

孟祿亭　　　　　　　　　塔塔加登山口

↑

（1.7K，75分鐘）

↑

塔塔加登山口

從這出發！

INFO

玉山國家公園
- **山岳**：玉山前峰，標高 3239 公尺
- **高度落差**：629 公尺
- **里程**：單程 3.5 公里
- **所需時間**：往返 7 小時 30 分
- **入山／入園**：是／是
- **登山口 GPS**：塔塔加登山口 23°28'34.4"N，120°53'60.0"E

從束埔山莊往塔塔加登山口，不可自行開車前往，必須搭乘搭駁車，預約請洽塔塔加遊客中心。

2019 年 7 月，此時我們家正準備從玉山前峰登山口開始一波陡上，雨也真會挑時間，在此時無情落下，一陣一陣，忽大忽小，雖然只剩 0.8K 的路程，卻也是最辛苦的一段路，尤其在最後 0.4K 的石瀑地形，讓一路上的山友都叫苦連天。部分石塊間的高差極大，讓晨晨必須使盡全力才能避免自己掉進石縫當中；踩在鬆動的巨大石塊之上，每一步都要小心翼翼，以免不小心將石塊踢落砸到後面的山友。坡面愈來愈陡，我遠遠的觀察晨晨，她此時正專注在腳下的困難地形，不停向上挺進，不需要我在她身邊做任何事。

從 2018 年開始，我開始漸漸放手讓晨晨自己走在山徑上，因為我發現她不再輕易被路中間石頭絆倒，也能很清楚踩踏哪根樹根不會滑倒，面對危險地形比我更為沉著穩定，我相信她的獨立判斷能力。所以

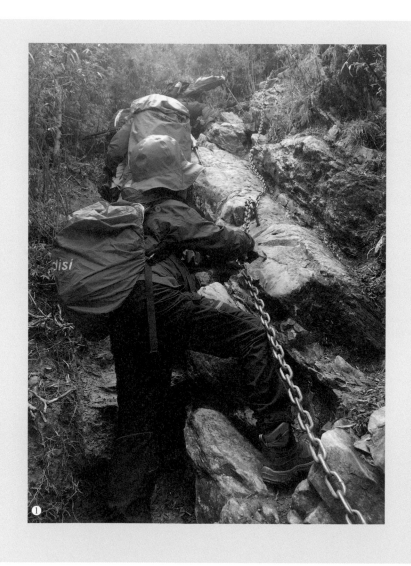

第一次親子健行好好玩！

① 放手讓孩子嘗試困難地形，但仍然要做好安全防護。

② 玉山前峰以石瀑聞名。

③ 經過一番辛苦，全家人登頂後享用著點心。

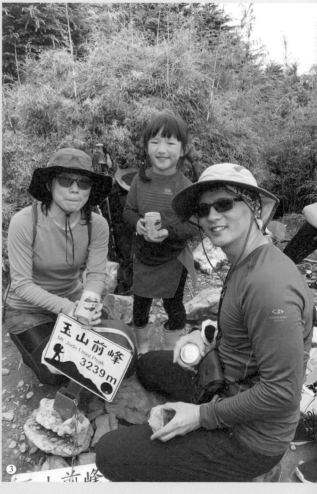

我從爬山開始練習放手。我不再處處跟在她屁股後面，我鼓勵她多做嘗試，我尊重她的選擇。

放手，對現代父母來說是一門不容易的功課，面對環境及社會變遷的快速變化，不得不對孩子的未來有更多的擔心。學業、交友、才藝、選科系、外語能力……，我們試著用各種方式抓握著他們的將來，但也因此成為他們更大的負擔。放手不是放任，而是透過父母的引導、鼓勵及尊重，他們將會在內心建立起強大的力量，支持他們實現自己的夢想。在往返玉山前峰的過程，相信因著我的放手，將會讓晨晨一步步走向屬於她自己的成長之路。

玉山前峰，是登玉山主峰的前哨站。從塔塔加登山口起登，寬大好走的步道也是往排雲山莊的山徑，因為登玉山的人多，所以一路都是人聲喧嚷，尤如郊山步道般的熱鬧。

走了 2.7K 經過孟祿亭，即到玉山前峰登山口，之後 0.8K 的路程之中，前半段的陡上是在紅毛杜鵑叢中穿梭，後面 0.4K 就是讓人聞之色變的石瀑地形。

關於石瀑的形成，依據雪山黑森林解說牌上的說明，是因為巨石在白天經過太陽的曝曬後，夜間急速的降溫而造成碎裂而形成，但這裡的石瀑在陽光的照射下更為壯觀，更加陡峭。大石塊極大的高差，讓孩子們必須使盡全力從一塊石頭跨到另一塊石頭，避免自己掉進石縫當中；踩在鬆動的巨大石塊之上，每一步都要小心翼翼，以免不小心將石塊踢落造成後方人群的危險。

與其說這個石瀑難爬，不如說是這座山中最有趣的路段，此處石瀑大多是以巨大的岩石組成，使得所有人都要四肢攀在岩上爬行，有趣的體驗也是孩子們都愛的原因之一喔！

● 注意事項：
1. 所有人皆需至塔塔加警察小隊、玉山國家公園管理處繳交入園入山資料才可以攀登。
2. 攀登石瀑每步都要注意腳下岩石，切勿將石頭踢到下方砸到其他人。

👣 **其他周邊步道：**玉山主峰步道、鹿林山步道、麟趾山步道

休息的時候，晨晨幫爸爸捶捶腿，享受親密的親子時光。

2019 年初，我們帶著晨晨前往尼泊爾，走一趟長達 7 天的健行之旅。

Part 6

糧食補給站

吃飽飽！

- 1 -
飲用水準備及處理

　　水，是人體不可缺少的重要元素，佔了人體的 70%，而身體對於水的流失卻是斤斤計較，只要身體水分流失超過 2%，就會開始減少出汗、心跳加快；尤其是爬山健行活動中，行走、流汗、排尿都讓我們持續流失水分。如果流失超過 4% 的水分，就會發生「脫水」而昏倒的情形。

　　在夏天的一日健行活動中，大人應要準備 2000c.c 以上的飲用水，小孩也要超過 1500c.c 。我們家曾在一天的行程中，未攜帶足夠的水量，而開始限制飲水的次數及用量，在乾渴中行進簡直是度日如年。

　　而在多天數的行程呢？不管是喝水、煮食、泡咖啡等，事事皆要用水，但不是所有的路線都有規劃良好飲水設施及自來水，而這麼多

的水也無法經由背負的方式帶上山，所以如何在荒野中找到合適、安全的水源，是所有參與戶外活動的人們都要學習的重要課題。山泉水甘甜可口，所以常會在山上看到老一輩的人直接生飲，但看似清澈見底的溪水，事實上水中可能存在細菌、水蛭、寄生蟲或蟲卵等，直接飲用是十分危險的事，輕則腹瀉，重則造成寄生蟲寄生體內造成更嚴重的疾病，所以絕不可生飲。

以下分成兩個部分，一是水的來源，二是如何把水過濾乾淨。

水的來源

• 雨水

山屋儲水槽的水大多是以此方式取得，通常是從屋頂引流進山屋邊的儲水槽。由於來源單純，雨水接觸的設施也少有髒汙，只要初步的目測檢視水面無問題即可使用。如是在野外紮營，在下雨時可在帳篷水線下方取水，就可收集到乾淨的水源了。

• 流動水源

在山裡，如在行程中有溪水或山泉水可以取用，那可真的是五星級的營地了。取用時要避免撈起接近溪床的水，此處容易撥起泥沙、石頭一起放進飲水之中。選擇在稍急的流水下方裝填，通常可以接收

到不錯的水質喔！

● 不會流動的死水

在完全無水可用的場合、萬不得已的情況，湖水及黑水塘的池水就不得不考慮了。湖水的水面有各種水面生物及油汙，在撈水前要先撥開再取水，並在容器的進口先放置紗布或頭巾做水源的初步過濾。

如何過濾水

看得到漂浮物及泥沙的水，可先使用紗布或頭巾做初次的過濾，讓之後進一步處理更為容易。

使用過濾器來進行濾水前，最好能先經過上一步驟，減少濾水器堵塞的情形，也可以延長其壽命。濾水器品牌及種類眾多，一般分成陶瓷濾心及中空纖維濾心，在經過過濾後都已達到生飲的標準，只有口味及顏色無法完全過濾到最佳的情況。

我們家最常使用的消毒方式，就是將水煮沸再飲用。只要有攜帶煮食裝備，就可以使用此方式將細菌、寄生蟲殺死。較為麻煩的是，在每次煮沸後，都要等到冷卻後才能飲用。

台灣山區的水資源十分匱乏，而每個人都希望能在山上喝到甘甜的飲水，因此節約用水及維持乾淨的水源是每一個健行者都應具備的責任。勿在山屋使用儲水槽的水來清洗鞋子或碗筷，勿將廚餘倒至溪

水中，大小便要遠離水源超過 60 公尺以上等，這些都是登山客應有的基本道德，才不會因為一個人的貪圖方便卻汙染下方的飲用水，影響他人使用乾淨水源的權利喔！

有溪流的地方，就是五星級的營地。

- 2 -
隨身糧及中餐

　　大部分的隨身糧（行動糧）在平時會被家長定義為零食，但對於爬山活動來說，卻是補充能量的來源，在流汗一整天且持續消耗體能的健行活動中，如果未適時的補充能源，很容易引發低血糖，嚴重還會造成昏迷的情況。加上台灣複雜的山區環境，行動糧也可以做為發生迷途而預備的食糧。

　　對於孩子來說，行動糧是鼓勵他們持續前進的推手，在勞累的時候給予能量，也在挫折的時候給予安慰。所以做行前準備時，務必要從孩子愛吃的點心著手喔。行動糧的選擇原則為：營養、輕量、好攜帶及低水分的食品。以下是我們家常帶的行動糧：

● 孩子的糖果零食

　　帶孩子上山，這一個項目絕對不可少。在上山前一天，我們會讓孩子在便利商店選擇自己想要的零食，根據旅程天數不同來限制數量。基本上會給予他最大的權限來做選擇，除了山上不適合的產品，例如：棒棒糖或硬糖，需要含在口中很久才能吃完，而邊走邊吃也太危險，所以被禁止。我們建議讓孩子選擇軟糖、餅乾等。

　　補充提醒，平時不輕易給予糖果及零食，除了健康考量外，也能讓孩子更珍惜在山上努力而得來的獎勵（糖果）喔！

● 堅果

　　堅果擁有豐富的營養價值，含抗氧化的維生素 E、膳食纖維、植物性蛋白，還有大量的礦物質。其油脂含量極高，但大部分是不飽和脂肪酸，可幫助提高好膽固醇，可說是最健康的零食了。一小把的堅果，就能讓人輕易得到飽足感，提升能量的同時也不容易增加體重。加上好攜帶，也容易保存，是帶上山絕不可少的行動糧首選。但平時保存時要密封包裝，並以冷藏來維持其新鮮度，食用時，咬起來要清脆，不可有油耗味，發霉後絕不可再食用。

• 巧克力

巧克力是山上的聖品，好吃又能快速補充能量，是大人小孩都愛吃的零食。很多人因為健康的因素而選擇黑巧克力，但依照我們家的經驗，雖然少了糖及脂肪，也少美味及滿足感。所以偶爾在山上吃點適量的「士力架」，也能幫助我們提升幸福感喔！要注意的是，夏天在郊山或比較炎熱的地區不適合攜帶巧克力，融化以後不好處理。

• 肉乾

美味的肉乾，擁有高蛋白質、高熱量及適量的脂肪，能為我們在山上提供走下去的體力。加上可以帶來充足的飽足感，在旅途中當作中餐最適合不過了。它的重量很輕，是最佳的輕量化行動糧之一。

• 黑糖及薑糖

黑糖好吃不膩，大人小孩都愛，是我們家在行進過程中的最推薦零嘴之一。它除了能迅速的幫助我們恢復體力。之外，在天冷時沖一杯黑糖薑茶，可以驅寒除溼，在山上更能一夜好眠喔！

• 燕麥棒

在好市多的零食專區的燕麥棒，總能為我們的行動糧倉大進補，裡頭含有燕麥、堅果、楓糖漿及油脂。大量的膳食纖維及碳水化合物，

能給予飽足感，當作中餐使用最適合不過了。目前除了全穀物的燕麥口味之外，目前市售的產品還有其他口味可選擇，出發前先去買一些放進包包裡吧！

中餐

在中餐的選用上，可以直接使用隨身糧，或不需經過烹煮即可食用的食材，才不會讓中午的休息時間過長，而影響到接下來的行程。例如：飯糰、麵包、饅頭等。

巧克力點心是孩子最喜歡的登山補給品。

飯糰是最方便的中餐。

- 3 -

豐盛的早餐及晚餐

　　到山上過夜，小朋友們最期待的就是，在辛苦一天後享用豐盛的晚餐。台灣有些山屋，有專門的登山隊伍及協作大哥為各位服務，只需要支付些許費用，就能享受他們為大家準備的美味料理。最重要的一件事情是，這些食材都是他們辛苦從山下一步一步扛上來的，所以我們在食用的時候，請保有禮節及感謝將碗中的飯菜吃完，才不會成為他們又要背下山的廚餘。

　　如果這次要去的行程沒有協作大哥幫忙，或自己想在山上大顯身手煮一餐屬於自己家風格的料理呢？與露營區不同的是，我們無法帶著平時熟悉的烹煮鍋具上山，加上食材準備方式不同，讓在山上煮食變得沒這麼容易。但事實上，只要掌握一些的技巧及持續練習之後，在山上我們都有機會成為大廚喔！

主食吃什麼

● **麵條**

　　這是登山最方便的食材之一，也是最多人會帶上山的澱粉類主食。攜帶的量，以成人食量來說大約是 100 公克，小朋友是成人的三分之二。每個家庭所需的量皆有不同，經過幾次的行程實驗以後，就能找到自己家庭所需的實際重量。在山上煮麵條，為了能夠節省燃料、時間及用水，都是直接將麵條放於湯頭內煮熟即可。流程如下：

1. 在放入麵條之前，可先使用高湯塊製作湯頭。如果願意負重攜帶罐頭，也可以倒入肉醬罐頭或鮪魚罐頭，會非常美味！另外的方式是，我們會用沙拉油爆香洋蔥及鹹豬肉後，再加水，就是超美味湯底。使用味增當湯底，也是很棒的方式。

2. 放入想要提味的食材及蔬菜，我們家偏愛放入蝦皮、四季豆、高麗菜乾、胡蘿蔔、香菇等。待食材快煮熟後再放入麵條，一邊煮要一邊攪動麵條，才不會沉底黏鍋。

3. 最後再調味，美味湯麵就可以上桌囉！

● **米飯**

　　在山上煮麵，雖然方便，但相信沒多久，孩子就開始抱怨沒有米飯可以吃了。由於米飯的飽足感優於麵條，所以米的攜帶量可稍少，成人大約 90 公克，小朋友也是成人的三分之二。在山上煮飯可說是

一門技術，因為在山上所用的鍋底太薄，鍋蓋密閉性不足，加上火力過於集中的情況，常常是上層還沒熟，底部就已經燒焦了。

為了解決密封性問題，可以用鋁箔紙當作密閉工具，能讓米在鍋中能有充分的加熱，讓受熱不均的情況降到最低。煮飯流程如下：

1. 將米浸泡約 1 小時，接下來的流程比較容易煮熟。在煮之前，可以加入一些沙拉油，並充分攪拌，可以減少黏底的情形發生，也能讓飯多一些香氣。

2. 高山的氣壓較低，水的沸點低於平地，加上密閉性不足，所以煮飯的米、水比例十分重要。我們家的比例為，在海拔 1000 以下，米：水 ＝ 1：1.2；海拔 1000 ～ 2000，米：水 ＝ 1：1.8；海拔 2000 ～ 3000，米：水 ＝ 1：2.2；海拔 3000 以上，米：水 ＝ 1：2.5。比例會因每個人的鍋具不同而略有調整，需要經過自己在山上實驗而訂。

3. 先用中大火將米水煮沸，在煮的過程一定要充分的攪拌，讓每一粒米都能均勻受熱，也能避免因大火而把底部米粒燒焦。

4. 待水沸騰後，將鍋子確實密閉並轉至小火慢慢燜燒，目標是將鍋中的水分煮乾。這個流程大約需要 20 ～ 30 分鐘，此時不能輕易將鍋蓋打開，以免讓蒸氣流失而讓米粒沒煮透，請善用視覺以外的感觀來確認鍋內情況。聽聲音：煮的過程會持續聽到氣泡聲，水分愈乾聲音會愈少。嗅覺：湊近鍋緣聞味道，會發現飯香愈來愈濃，也要順便確認是否有煮焦的情況發生。在小火時，通常火力會過於集中，

此時可偶爾調整鍋底在火焰中心的位置，才能減少燒焦的情況發生。

5. 在水分煮乾後，即可關火，燜 10 分鐘後，就可以全家一起享受香噴噴的白米飯囉！在煮飯時，也可以放入臘肉或香腸一起燜煮，就有美味的香腸飯可以吃了。

● 乾燥類主食

在山上乾燥類的食物永遠都是大家所喜愛的選項，因為可以用極輕量的方式得到美味的一餐。泡麵就是許多登山客的最愛，簡單易煮又能擁有美味的食物。但我們不喜歡其中的食品添加物，所以通常會帶一天的量當作預備食材，或者因為過於勞累，而無心料理的情況下也會選擇泡麵。

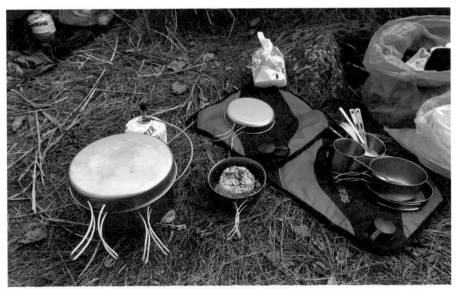

早、晚餐要兼顧輕量、豐富、美味，會讓親子旅程更加幸福喔！

目前市面上也售有許多的乾燥米飯，只要倒入煮沸的水，燜煮 15 分鐘，就能有飯可以吃了，甚至還有品牌強調冷水也可以完成一餐飯。日本有許多的乾燥飯品牌，除了是登山健行食品外，也有許多是被設計來當作避災食物。事實上，台灣這幾年也有一些新的品牌的出現供大家選購，通常要是到登山用品店才找得到。

● 肉品

登山食材不該只有罐頭、乾燥食物，如果在山上能夠吃到鮮嫩多汁的牛肉，大量的蛋白質及脂肪，除了補充了孩子的體力外，更能滿足大家的味蕾。但是就算我們準備了新鮮的肉品，在經過包裝、車程及帶上山的一系列過程，蛋白質及脂肪也開始漸漸被微生物分解而腐壞，所以肉品事先的處理，是出發前很重要的一項工作。

我們家對於肉品的處理方式如下：先在家進行醃製。如果要帶牛肉上山，要醃得比平常在家食用時還要鹹、口味稍重。接著先在家將肉煮熟，讓醃料的口味充分的佈滿整塊肉品。待肉品降至常溫後，使用「食物真空機」將其放在袋內抽真空，少一點的空氣接觸肉品表面，可減緩腐壞的速度。將抽完真空的肉品放進冷凍庫，使其完全凍住。在開始打包時，有些山友會放進保溫杯以延長其被解凍的時間，而如果天數沒有這麼長，也可以用塑膠袋包裝，以防止解凍時將背包內其他物品浸溼。也有一些山友會使用「食物乾燥機」將肉品先進行乾燥，待上山後再以煮食來進行還原。

如果是行走天數較長的旅程，新鮮肉品留到後面幾天，造成腐敗危險性較高，千萬不可以勉強入口，食用會引發腹瀉，嚴重可能會食物中毒。此時就可以選擇臘腸或臘肉已先進行加工處理的肉品，可以在常溫放置較長的天數，可在行程第四天後使用。我們也推薦在較長的天數使用乾燥肉品，例如：小魚乾、蝦米。只要有效規劃糧食計畫，多天數的登山食材也可以多變，不失美味的。

● 蔬菜

在單日的輕裝行程能吃到蔬菜、水果，這些食物在山上總是大受歡迎。但在多天數，這些食材因包含大量水分會十分的重，所以要帶蔬果上山就要有強大負重能力的心裡準備了。加上蔬菜不耐擠壓，放在背包內很容易就被擠爛了，所以如果要帶新鮮蔬菜上山，選擇耐壓也耐存放的種類十分重要。建議選用大白菜、高麗菜、洋蔥、小黃瓜、四季豆、玉米筍、蘆筍、綠花椰等，這些食材，雖然較耐存放，但也要在前面的天數就把它們吃掉，才不會腐壞。

乾燥蔬菜，是我們家所喜愛帶上山的食物，其輕量、耐放、耐壓，又不容易腐壞，是我們最推薦的上山食材之一。例如：高麗菜乾、金針花乾、乾香菇、海帶芽等。可在煮麵時入菜，可增加營養及口味的豐富度，也可將其當作煮湯的材料，小小包的食材就能煮出一大鍋的美味湯品。

- 4 -

3 天 2 夜食譜

　　在這一篇，我們規劃了三天兩夜的登山食譜，當作父母們為孩子準備餐點的參考。三天中會有兩次早餐及兩次晚餐，需要開火煮食，而中餐為了不要停留太久而擔誤行程，所以不建議開火。中餐除了第一天可以從山下購買新鮮的飯糰，另外兩天都是吃行動糧。根據前一章所有的準備原則，多天行程中的前 3 天，早、晚餐食材都可以選用新鮮的材料。食譜如下：

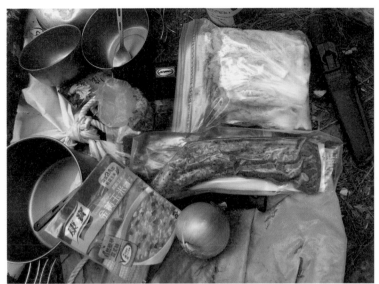

所有食材都要事先腌製、去水、抽真空，才能幾天的旅程中避免腐壞。

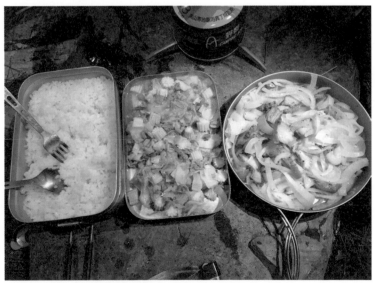

在野外，這樣菜色的可是大餐耶！

	Day 1	Day 2	Day 3
早餐	路上購買	肉燥乾麵 水煮蘆筍 熱奶茶／熱咖啡熱	肉燥乾麵 水煮玉米筍 熱奶茶／熱咖啡
中餐	飯糰	行動糧／堅果／肉乾	行動糧 ／堅果／肉乾
晚餐	肉燥飯 蝦米炒玉米筍及娃娃菜 洋蔥炒鹹豬肉 康寶濃湯	肉燥飯 小黃瓜炒玉米筍 乾煎鹹豬肉 小魚干海帶芽湯	
宵夜	泡麵	泡麵	

從這份食譜中有幾 個準備重點：

1. 就是用大量的相同食材做變化。在三天的過程中，我們不斷重複使用玉米筍、肉燥、鹹豬肉。

2. 料理方式簡單，主要以水煮及用沙拉油清炒。

3. 晚上沒有行程壓力，所以可以煮白米飯，並準備比較豐盛的餐點。

4. 早餐為了能快速出發，準備簡單就好。而預備湯麵另一個原因是，在寒冷的早晨，喝下熱騰騰的鹹湯，能讓胃及身體都暖了起來。

5. 肉燥及鹹豬肉事先在家中腌製好煮熟、冷卻、吸油水、抽真空，最後再放進冷凍庫，於第一天的早上再攜出。

附錄

① 親子健行裝備檢查清單

郊山半日行程

可以單天往返，步道狀態良好，路跡清楚，沒有陡上陡下及困難地形。

確認欄	類型	必要性	品項	備註
		★	小背包	30 公升以下
		★	頭燈	每個人都要有
			登山杖	
	行走裝備	★	手錶	
			護膝	
			指北針	
			地圖	
		★	排汗內衣褲	
		★	排汗衣物	
		★	排汗長褲	
			中層保暖外套	依季節可選擇羽絨或刷毛外套
		★	兩截式雨衣	或防水透氣外套
	衣著	★	雨褲	
		★	登山襪	
		★	登山鞋	登山鞋／運動鞋
			遮陽帽	
			墨鏡	
			頭巾	
		★	行動糧	
	食物	★	山貓水壺	根據季節、行程決定飲水量
		★	垃圾袋	

	小朋友		登山嬰兒背架	
			背架雨套	
		★	備用衣褲	
			保暖衣褲	依季節及海拔而定
			保暖帽	依季節及海拔而定
			尿布	
			濕紙巾	
		★	小朋友的行動糧	根據不同年齡小朋友準備之行動糧
	保養品	★	防曬乳	
		★	防蚊液	
			防曬護唇膏	
	其他	★	行動電話	可預先下載導航 App 及路線 GPX 檔
			雨傘	
		★	衛生紙	
			瑞士刀或其他刀具	
		★	健保卡	
		★	錢	
			相機	
			望遠鏡	
			登山計畫	
			登山紀錄文具	
	自救包	★	備用電池	
		★	哨子	
		★	打火機	
	醫藥包	★	外傷護理藥品及工具	請根據親子健行醫藥包進行準備
		★	內服用藥	請根據親子健行醫藥包進行準備
		★	個人藥品	請根據親子健行醫藥包進行準備

② 親子健行裝備檢查清單

一日行程

可以單天往返，步道維護不一定良好，路跡有可能難以辨認，並且會有困難的地形。

確認欄	類型	必要性	品項	備註
	行走裝備	★	背包	30~40 公升
		★	背包套	
		★	頭燈	每個人都要準備
		★	防水袋	
		★	登山杖	
			手套	根據地形決定是否準備
			護膝	
			綁腿	
		★	手錶	
		★	指北針	
		★	地圖	
			登山用 GPS	
	衣著	★	排汗內衣褲	
		★	排汗衣物	
		★	排汗長褲	
		★	中層保暖外套	依季節可選擇羽絨或刷毛外套
		★	兩截式雨衣	或防水透氣外套
		★	雨褲	
		★	登山襪	
		★	登山鞋	登山鞋或雨鞋
		★	遮陽帽	
			保暖帽	依季節及海拔而定
			墨鏡	依天氣及路線遮蔭的程度決定
		★	頭巾	

		★	行動糧	
		★	瑞士刀或其他刀具	
		★	山貓水壺	根據季節、行程決定飲水量
	食物	★	飲用水	根據季節、行程決定是否需多預備更多水
			保溫瓶	依季節及海拔而定
			吸管水袋	
			垃圾袋	
			登山嬰兒背架	
			背架雨套	
		★	備用衣褲	
			保暖衣褲	依季節及海拔而定
	小朋友		保暖帽	依季節及海拔而定
			尿布	
		★	濕紙巾	
			副食品或奶粉	
		★	小朋友的行動糧	根據不同年齡小朋友準備之行動糧
		★	防曬乳	
	保養品	★	防蚊液	
		★	保濕乳液	
		★	防曬護唇膏	
		★	衛生紙	
	其他	★	健保卡	
		★	錢	
			相機	

			望遠鏡	
			天幕	
			地布	可當作休息時的野餐墊
		★	行動電話	可預先下載導航 App 及路線 GPX 檔
		★	雨傘	
			登山保險	
		★	登山計畫	
		★	入山證／入園證	
			登山紀錄文具	
			指甲刀	
			暖暖包	依季節及海拔而定
		★	貓鏟	
			備用鞋帶	
	自救包	★	大黑塑膠袋	
		★	備用電池	
		★	哨子	
		★	鹽巴	
		★	打火機	
	醫藥包	★	外傷護理藥品及工具	請根據親子健行醫藥包進行準備
		★	內服用藥	請根據親子健行醫藥包進行準備
		★	個人藥品	請根據親子健行醫藥包進行準備

③ 親子健行裝備檢查清單

多日重裝行程

步道維護不一定良好，路跡有可能難以辨認，並且會有困難的地形。"

	類型	必要性	品項	備註
		★	重裝背包	65 公升以上
		★	背包套	
		★	頭燈	每個人都要準備
		★	防水袋	
		★	手套	
		★	登山杖	
	行走裝備		護膝	
		★	綁腿	
		★	手錶	
		★	指北針	
		★	地圖	
			登山用 GPS	
		★	排汗內衣褲	
		★	排汗衣物	
		★	排汗長褲	
	衣著	★	中層保暖外套	羽絨外套
		★	兩截式雨衣	或防水透氣外套
		★	雨褲	
		★	登山襪	
		★	登山鞋	登山鞋或雨鞋
		★	遮陽帽	
		★	保暖帽	
			墨鏡	依天氣及路線遮蔭的程度決定
		★	頭巾	可為每個人準備兩條
		★	睡袋	
	住宿裝備	★	睡墊	
		★	帳篷	有山屋的行程就不需要帶，但也要評估是否有臨時迫降紮營的風險。

			天幕帳	
			營繩	可以做為紮營之用，也可以當作曬衣繩。
		★	地布	
			營燈	
			充氣枕頭	
		★	盥洗用具	不可在山上使用牙膏、清潔劑及肥皂
			快乾毛巾	
			輕便拖鞋	
		★	衛生紙	
	炊具	★	爐頭	
		★	瓦斯罐	確認瓦斯量是否足夠
		★	鍋組	
		★	餐具	筷子／叉匙／碗
		★	擋風板	
		★	濾水器	事先了解是否有水源及其水況
		★	瑞士刀及其他刀具	
		★	廚房紙巾	
		★	垃圾袋	
	食物	★	行動糧	
		★	糧食	訂定糧食計畫
		★	預備糧	1 天份以上
		★	調味料	依料理需求，沙拉油、醬油、鹽、胡椒。
		★	汲水袋	
		★	山貓水壺	根據季節、行程決定飲水量
		★	飲用水	根據季節、行程決定是否需多預備更多水
			保溫瓶	依季節及海拔而定
			吸管水袋	
		★	煮食用水	評估營地水況而訂
	小朋友		登山嬰兒背架	
			背架雨套	
		★	備用衣褲	
		★	保暖衣褲	
		★	保暖帽	
		★	濕紙巾	
			尿布	

			副食品或奶粉	
		★	小朋友的行動糧	根據不同年齡小朋友準備之行動糧
	保養品	★	防曬乳	
		★	防蚊液	
		★	保濕乳液	
		★	防曬唇膏	
		★	女性衛生用品	
			乾洗頭	
	團體裝備		無線電	
			衛星電話	
			開山刀／鋸子	
		★	貓鏟	
	其他	★	健保卡	
		★	錢	
			相機	
			望遠鏡	
		★	雨傘	
		★	行動電話	可預先下載導航 App 及路線 GPX 檔
		★	登山計畫	
		★	入山證／入園證	
			登山保險	
			暖暖包	依季節及海拔而定
			指甲刀	
		★	登山紀錄文具	
		★	備用鞋帶	
	自救包	★	大黑塑膠袋	
		★	備用電池	
		★	哨子	
		★	鹽巴	
		★	打火機	
		★	急救毯	
		★	反光鏡	
	醫藥包	★	外傷護理藥品及工具	請根據親子健行醫藥包進行準備
		★	內服用藥	請根據親子健行醫藥包進行準備
		★	個人藥品	請根據親子健行醫藥包進行準備

④ 全台親子健行步道推薦一覽表

	步道名稱	所在縣市	類型	難度	所需時間	入山 / 入園
	北部					
1	五分山步道	基隆市暖暖區	郊山步道	鍛鍊級	5 小時 30 分	否 / 否
2	坪頂古圳親山步道	台北市士林區	郊山步道	入門級	2 小時	否 / 否
3	鯉魚山親山步道	台北市內湖區	郊山步道	入門級	2 小時	否 / 否
4	銀河洞越嶺親山步道	新北市新店區	郊山步道	入門級	1 小時 30 分	否 / 否
5	鼻頭角步道	新北市瑞芳區	郊山步道	入門級	2 小時 0 分	否 / 否
6	南子吝登山步道	新北市瑞芳區	郊山步道	入門級	1 小時 30 分	否 / 否
7	內洞步道	新北市烏來區	郊山步道	鍛鍊級	4 小時（往返）	否 / 否
8	溪洲山登山步道	桃園市大溪區	郊山步道	鍛鍊級	4 小時 30 分	否 / 否
9	赫威神木群步道	桃園市復興區	郊山步道	鍛鍊級	6 小時 30 分	是 / 否
10	鵝公髻山登山步道	新竹縣五峰鄉	中級山步道	鍛鍊級	6 小時	否 / 否
11	鳳崎落日步道	新竹縣新豐鄉	郊山步道	入門級	2 小時 30 分	否 / 否
12	司馬庫斯神木群步道	新竹縣尖石鄉	中級山步道	入門級	6 小時	是 / 否
13	好望角步道	苗栗縣後龍鎮	郊山步道	入門級	2 小時 0 分	否 / 否
14	火炎山登山步道	苗栗縣三義鄉	郊山步道	鍛鍊級	4 小時 30 分	否 / 否
15	加里山登山步道	苗栗縣南庄鄉	中級山步道	挑戰級	10 小時 30 分	否 / 否
	中部					
1	德芙蘭步道	台中市和平區	郊山步道	入門級	3 小時 0 分	否 / 否
2	大雪山森林遊樂區木馬古道	台中市和平區	中級山步道	入門級	1 小時 30 分	否 / 否
3	白冷山步道	台中市和平區	郊山步道	鍛鍊級	5 小時	是 / 否
4	東卯山步道	台中市和平區	中級山步道	挑戰級	9 小時 0 分	是 / 否
5	八仙山主峰步道	台中市和平區	中級山步道	挑戰級	10 小時 0 分	是 / 否
6	清水岩步道群 - 中央嶺造林步道	彰化縣社頭鄉	郊山步道	入門級	3 小時（往返）	否 / 否
7	小奇萊步道	南投縣仁愛鄉	高山步道	入門級	3 小時（往返）	是 / 否
8	麟趾山步道	南投縣信義鄉	中級山步道	入門級	5 小時	否 / 否
9	合歡南峰步道	南投縣仁愛鄉	高山步道	入門級	1 小時（往返）	否 / 否
10	九九峰森林步道	南投縣草屯鎮	郊山步道	入門級	2 小時 30 分	否 / 否
11	合歡越嶺古道、卯木山	南投縣仁愛鄉	中級山步道	鍛鍊級	7 小時	否 / 否
12	八通關雲龍瀑布步道	南投縣信義鄉	中級山步道	鍛鍊級	6 小時 30 分 （往返）	否 / 否
13	水社大山登山步道	南投縣信義鄉	中級山步道	挑戰級	11 小時 0 分	否 / 否
14	龍過脈森林步道	雲林縣林內鄉	郊山步道	入門級	3 小時 30 分	否 / 否
15	石壁木馬古道	雲林縣古坑鄉	郊山步道	入門級	4 小時 30 分	否 / 否

第一次親子健行好好玩！

南部						
	步道名稱	所在縣市	類型	難度	所需時間	入山 / 入園
1	特富野古道	嘉義縣阿里山鄉	中級山步道	鍛鍊級	6 小時 0 分	否 / 否
2	二延平步道	嘉義縣番路鄉	郊山步道	入門級	3 小時（往返）	否 / 否
3	奮瑞古道	嘉義縣竹崎鄉	中級山步道	鍛鍊級	5 小時	否 / 否
4	迷糊步道	嘉義縣阿里山鄉	郊山步道	入門級	1 小時 30 分	否 / 否
5	北霞山步道	嘉義縣阿里山鄉	中級山步道	挑戰級	10 小時 0 分	否 / 否
6	梅峰古道	台南市楠西區	郊山步道	入門級	3 小時（往返）	否 / 否
7	牛埔農塘步道	台南市龍崎區	郊山步道	入門級	1 小時 30 分	否 / 否
8	關子嶺雞籠山步道	台南市白河區	郊山步道	入門級	4 小時	否 / 否
9	鈺鼎步道	台南市南化區	郊山步道	入門級	3 小時（往返）	否 / 否
10	柴山步道（北柴山）	高雄市鼓山區	郊山步道	入門級	4 小時	否 / 否
11	龍頭山步道	高雄市茂林區	郊山步道	入門級	1 小時 0 分	否 / 否
12	美輪山步道	高雄市六龜區	郊山步道	鍛鍊級	6 小時（往返）	否 / 否
13	玉穗山登山步道	高雄市桃源區	中級山步道	鍛鍊級	3 小時（往返）	否 / 否
14	旭海草原步道	屏東縣牡丹鄉	郊山步道	入門級	3 小時（往返）	否 / 否
15	九棚鼻頭草原步道	屏東縣滿州鄉	郊山步道	入門級	4 小時	否 / 是
東部						
	步道名稱	所在縣市	類型	難度	所需時間	入山 / 入園
1	桃源谷步道（大溪線）	宜蘭縣頭城鎮	郊山步道	鍛鍊級	6 小時 30 分	否 / 否
2	林美石磐步道	宜蘭縣礁溪鄉	郊山步道	入門級	1 小時 30 分	否 / 否
3	見晴懷古古道	宜蘭鄉大同鄉	中級山步道	入門級	3 小時（往返）	否 / 否
4	翠峰湖環山步道	宜蘭縣南澳鄉	中級山步道	入門級	3 小時 30 分	否 / 否
5	聖母登山步道	宜蘭縣礁溪鄉	郊山步道	鍛鍊級	7 小時 30 分	否 / 否
6	砂卡礑步道	花蓮縣秀林鄉	郊山步道	入門級	5 小時 0 分	否 / 否
7	花蓮鯉魚山步道群	花蓮縣壽豐鄉	郊山步道	入門級	5 小時 0 分	否 / 否
8	關原步道	花蓮縣秀林鄉	中級山步道	入門級	0 小時	否 / 否
9	合歡尖山步道	花蓮縣秀林鄉	高山步道	入門級	1 小時 30 分	否 / 否
10	瓦拉米步道	花蓮縣卓溪鄉	郊山步道	挑戰級	2 天（需申請瓦拉米山屋）	是 / 是
11	阿郎壹古道（琅嶠・卑南道）	台東縣達仁鄉	郊山步道	入門級	6 小時 0 分	否 / 否
12	關山紅石步道	台東縣關山鎮	郊山步道	入門級	4 小時 0 分	否 / 否
13	綠島阿眉山步道	台東縣綠島鄉	郊山步道	入門級	1 小時 30 分	否 / 否
14	都蘭山步道	台東縣東河鄉	郊山步道	鍛鍊級	7 小時 30 分	否 / 否
15	蘭嶼紅頭森林生態步道	台東縣蘭嶼鄉	郊山步道	入門級	2 小時	否 / 否

⑤ 親子健行常用參考網站

健行筆記

https://hiking.biji.co

有全台的健行路線整合、裝備選擇及無數登山實用資訊,是台灣目前最大的登山資訊平台。最棒的是,裡面還有許多親子專區供父母們查詢喔!

台灣登山申請一站式服務網

https://hike.taiwan.gov.tw

不管是入山、入園申請或山屋抽籤,現在只要使用單一窗口,就可以把所有繁雜的流程搞定了!

中央氣象局網站

https://www.cwb.gov.tw/V8/C/

上山前,一定要查詢清楚當地的天氣狀況,才能安心的上山喔!

台灣山林悠遊網

https://recreation.forest.gov.tw

這是林務局為推展優質生態旅遊,提供國人便利的旅遊資訊及生態知識查詢管道喔!

登山補給站

https://www.keepon.com.tw

是台灣登山資訊交流平台的元老,裡面有許多的實用的行程紀錄及資源,值得父母來探索。

高寶書版集團
gobooks.com.tw

嬉生活 CI 140

第一次親子健行好好玩！
新手家庭也能輕鬆入門，登山知識 × 行前準備 × 路線指南

作　　者	余業文（晨爸）	
責任編輯	吳珮旻	
封面設計	黃馨儀	
內頁設計	黃馨儀	
內頁排版	趙小芳 polly530411@gmail.com	
企　　劃	鍾惠鈞	

發 行 人　朱凱蕾
出 版 者　英屬維京群島商高寶國際有限公司台灣分公司
　　　　　Global Group Holdings, Ltd.
地　　址　台北市內湖區洲子街 88 號 3 樓
網　　址　gobooks.com.tw
電　　話　02-27992788
電　　郵　readers@gobooks.com.tw（讀者服務部）
　　　　　pr@gobooks.com.tw（公關諮詢部）
傳　　真　出版部 02-27990909
　　　　　行銷部 02-27993088
郵政劃撥　19394552
戶　　名　英屬維京群島商高寶國際有限公司台灣分公司
發　　行　希代多媒體書版股份有限公司 / Printed in Taiwan
初版日期　2020 年 01 月

國家圖書館出版品預行編目 (CIP) 資料

第一次親子健行好好玩！：新手家庭也能輕鬆入
門，登山知識 x 行前準備 x 路線指南 / 余業文著 .
-- 初版 . -- 臺北市：高寶國際出版：高寶國際發行，
2020.01
　　面；　公分 . -- (CI 140)
ISBN 978-986-361-768-6(平裝)

1. 登山　2. 親職教育

417.8　　　　　　　　　　　108009481

MOSQUITO REPELLENT

DEET FREE

長效防護 無蚊隨行
草本精油驅蚊系列

· 嚴選英國檸檬精油
· 通過國際SGS檢驗
· 不含化學敵避及有害物質

Simba 全系列育嬰精品各大嬰兒房 · 藥局 · 藥妝店 · 購物平台均售 #小獅王辛巴